好戲開鑼

貢敏◎文　陳維霖◎圖

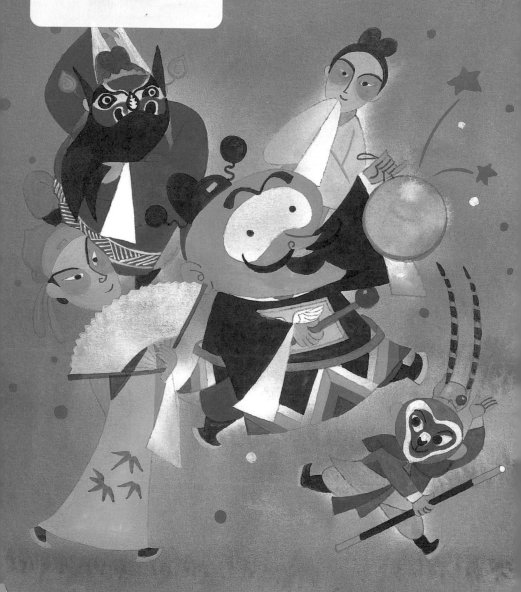

好戲開鑼，好書問世

能為貢敏老師新書寫序，是我莫大榮幸。

貢老師說《好戲開鑼》是做善事，為培養下一代的戲劇素養而做，其實這何止善事？這是關乎文化扎根的千秋大業，而貢老師幾十年來創作或推動了多少好戲開鑼啊！

貢老師是京劇在台領航人，民國八十四年（1995）軍中劇團重整為「國立國光劇團」，貢老師是首任藝術總監。這是台灣京劇團由國防部轉歸文教單位的起始，藝術總監責任艱鉅。那時剛解嚴不久，大陸劇團名角如雲撲天蓋地登台演出，而就在同時，也正是本土思潮高漲的時刻，台灣人民認真思考這塊土地在世界上的位置，認真建構梳理本土文化脈絡。在「大陸熱」與「本土化」的交互作用下，京劇的處境非常尷尬。國光

4

劇團成立之初，貢老師當下即與首任團長柯基良提出「京劇本土化」原則，並製作「台灣三部曲」京劇新戲。此舉不但穩定局面，也拓寬了京劇的內涵。而貢老師對於國光更有一重要貢獻，即是在「台灣三部曲」籌備階段，先邀「崑曲皇后」華文漪與台灣著名小生高蕙蘭合演崑劇《釵頭鳳》。這項安排意義重大，崑劇是「百戲之母」，國光劇團選崑劇為創團第一部大製作，等於明確宣示扎根於傳統，而華文漪三個字，更為這次宣示增添迷人的故事性。前上海崑劇團團長華文漪，公認最美麗的杜麗娘，卻在1989年六四之後於上海崑劇團赴美演出時跳機留美，幾年後翩然來台，應國家劇院之邀演出《牡丹亭》，揭開崑劇專業名角登上台灣舞台的序幕。我喜歡用湯顯祖《牡丹亭》裡的詞句「驚春誰似我」來形容華文漪這場演出，「我」指的是所有崑迷，在此之前，台灣幾乎看不到職業崑伶演出。貢老師在「驚春」三年後，把她請到國光主演第一部年度大戲，演出由上海鄭拾風編劇的原上海崑劇團代表作《釵頭鳳》，這項規劃，為扎根傳統的理念，抹上幾許美麗神祕的傳奇色彩與戲劇性，讓人不著迷都不行。

貢老師與柯團長為國光建立制度，打開了格局，我在貢老師退休後擔任國光藝術總監（其間還有朱芳慧和朱楚善兩位總監），才能在前輩已開創穩定的局面中，逐步推動

藝術理想。

於公，貢老師是前任總監；於私，貢老師更是我敬重的長者。我在民國七十四年

（1985）開始編劇，而我生性膽小內向，面對劇團的工作，心情緊張到不行。為陸光國劇隊朱陸豪與吳興國編寫的《陸文龍》參加競賽得到多項文藝金獎，但仍是緊張萬分。

我記得得獎後參加一個座談會，我緊張得手足無措，貢敏老師卻在發言時，首先給我莫大鼓勵，讚美《陸文龍》劇本的編寫既傳統又創新。這是我第一次見到貢老師，但對這位編劇前輩當然是早已久仰，貢老師那時主要編寫話劇和影視，不過他對戲曲非常內行，一聽他說話我就覺得萬分親切，那天他的一席話真讓我覺得溫暖極了，後來每在劇場見到，我都有如見親人之感。在我到國光工作的新聞發布記者會上，貢老師以首任總監身分的發言，也讓我感動。我記得貢老師說：「安祈非常喜歡挑戰傳統，但我知道她真懂傳統。」我和貢老師一樣深愛傳統，傳統流淌在我們所謂的創新，絕對不是形式上的玩弄。有一陣子我還和貢老師通信，抒發我對戲的感受，有些心得好像只能跟貢老師說似的。不過我一直有點不安，我很喜歡貢老師的《天下第一家》劇本，尤其五世同堂那段，國光曾兩次推出，但不知演出效果是否符合貢老師期待。

貢老師的編劇是全方位的，影視界他早享盛名（由趙雅芝主演的電視連續劇《新白娘子傳奇》至今在對岸仍有無數粉絲），京劇方面是兩岸公認領航人，對崑曲更是內行。貢老師能吹能唱，戒嚴時期我們戲迷都在「陽春」朱順官老闆那裡買大陸錄影帶，朱老闆自稱「史上最大盜版業者」，貢老師常欽點對岸的好戲請朱老闆偷渡來台，早期有十卷崑劇精華就是貢老師挑選的。戒嚴時代這當然非法，但也可見貢老師對傳播文化、推廣戲曲貢獻之一端。貢老師更曾以「金聖不嘆」筆名在報紙撰寫專欄多年，內容不限於影視戲劇，更是新聞萬象、社會觀察，其中蘊含深刻的人文關懷，卻又妙筆生花趣味橫生。而這本加上漫畫的漫話京劇《好戲開鑼》，更是以輕鬆幽默的筆法引領年輕人認識京劇的精采作品。

最近貢老師身體不太好，大家都說：「沒關係，一看戲就百病全消。」可惜呼吸道的問題最怕感染，暫時不宜出門看戲。不過這本書的出版不僅嘉惠讀者，也可讓貢老師在重翻舊作時紙上閱讀重溫舊戲，相信一定很快會恢復健康。在好戲開鑼、好書問世的此刻，奉上由衷的深深祝福！

王安祈

於國光劇團

7

目錄

9

戲迷，請了

「好戲開鑼」，且讓扮戲的人說幾句開場白。

按照傳統，中國戲曲中的人物，是最誠實不過的了。只要在戲中有一點重要性的角色，都要自報「家門」。即向觀眾作自我介紹，讓觀眾很快就知道他是誰、性格如何，在劇中將要有何等作為；絕對是交代清楚、從不矇混。

例如《四郎探母》這齣戲吧！楊四郎一出場，走到台口站定，很正式的，以一種詠嘆的調子，先念引子：「被困幽州，思老母，常掛心頭。」再念定場詩：「沙灘赴會統貔貅，失落番邦十五秋，高堂老母難叩首，怎不教人淚雙流。」這已然把全劇的主要題旨點出來了。接著是一大段敘述自己身世、遭遇、心情，以及意欲何為的念白，就把自

己完全和觀眾肝膽相照了。

這一大段開場白有如一篇新聞報導，「引子」是標題，「定場詩」是子題，「念白」則是本文。以下，這個演員的責任就全在表演，觀眾也都知道他將要演什麼，但就是要欣賞他怎麼演。有的觀眾也許已經看過一百位演員唱楊四郎了，但他仍然願意看下一個扮演者。他不僅欣賞，還比較優劣，給予不同評價，這就是戲迷。

「好戲開鑼」了，希望大家都能成為戲迷。第一齣戲是請「猴王」出場，先表演《弼馬溫》。這是老孫一百多齣戲碼中，最「斯文」的片段，他還頭戴烏紗帽、身穿大紅袍哩！這一小折戲中，我們不僅可以看到老孫的本領，還可以看到他的幽默感，和不願意受拘束的性格；居然還有人想對他打官腔，那更是談也不要談了。

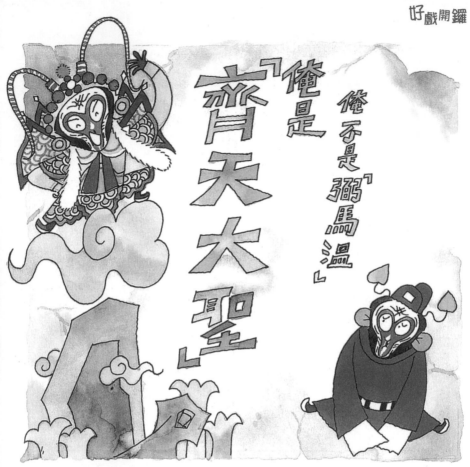

俺不是「弼馬溫」

俺是「齊天大聖」

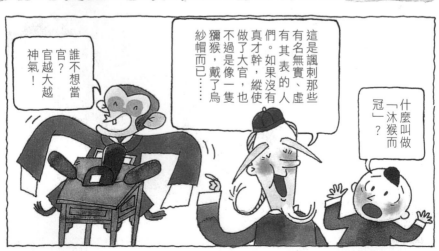

這是諷刺那些有名無實、虛有其表的人們。如果沒有真才幹，縱使做了大官，也不過是像一隻獼猴，戴了烏紗帽而已。……

誰不想當官？官越大越神氣！

什麼叫做「沐猴而冠」？

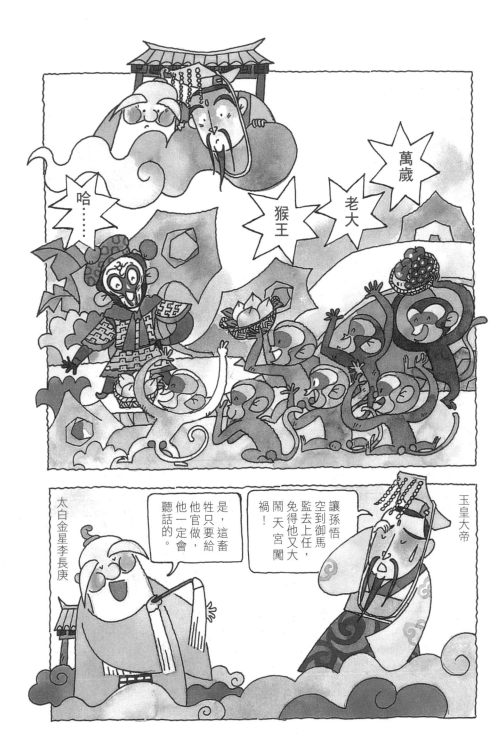

14

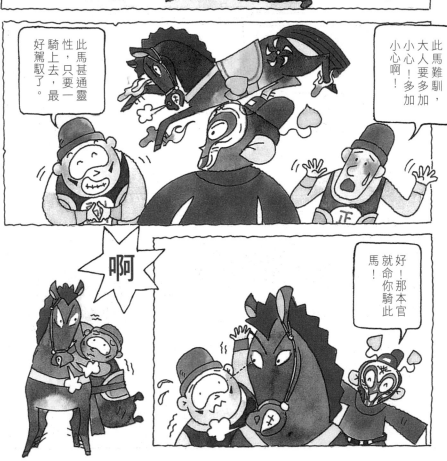

啊

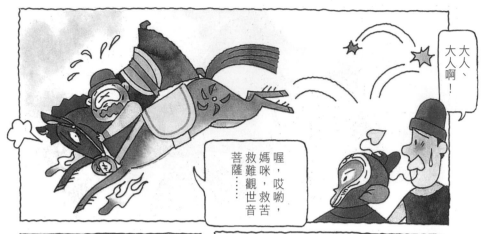

大人、大人啊！

喔喔，哎喲，媽咪，救苦救難觀世音菩薩……

老兄、老兄，你——

哇，痛死啦！

我死了呀……

悟空大笑，騰身飛起

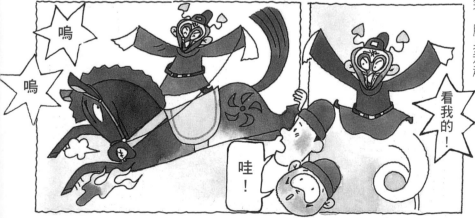

嗚

嗚

看我的！

哇！

16

大人恕罪，屬下該死！

大人神勇，屬下拜服！

好了，好了，我頭昏了，快放我下來！

馬王爺巡查御馬監……

本王到此，弼馬溫為何不來迎接？

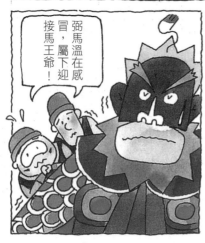

弼馬溫在感冒，屬下迎接馬王爺！

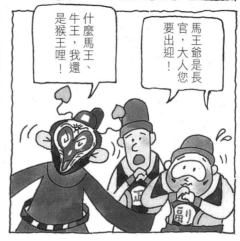

什麼馬王、牛王，我還是猴王哩！

馬王爺是長官，大人您要出迎！

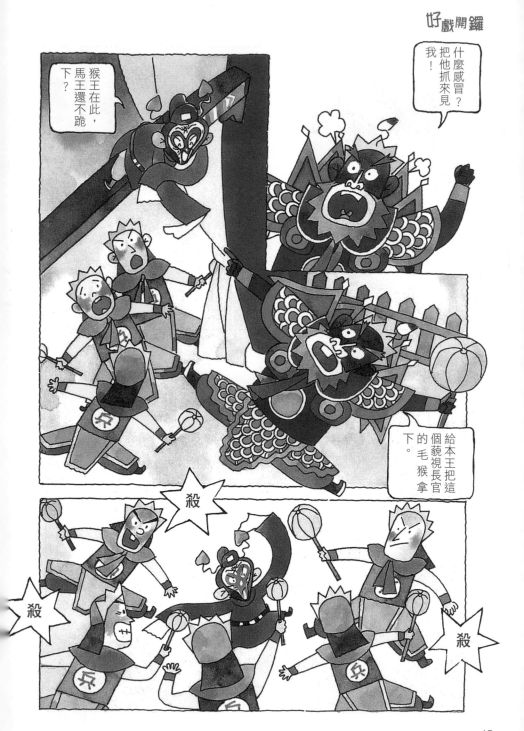

18

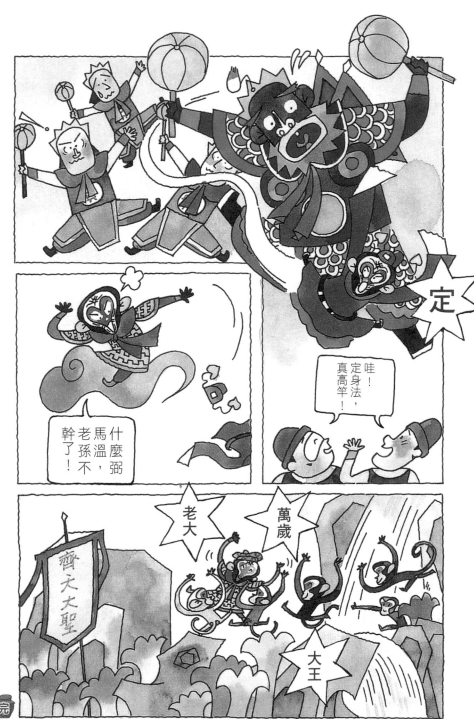

倒楣，我救了一匹狼

東郭老先生是墨子的信徒，生平節衣縮食，愛好和平，到處實踐兼愛天下的墨家哲學；卻沒料到在中山地方（現在的河北省定縣附近）旅行的時候遇見麻煩，險些作了狼的晚餐。

他那麼倒楣，是因為他「買鹹魚放生──不知死活」，先救了那匹狼的緣故。東郭先生遇狼、救狼、釋狼，又差一點被狼所噬，而終於殺了這匹忘恩負義狼的故事；過程緊張驚險，曲折有趣，又有諷刺性，於是被後人編成劇本。

這個劇本就叫《中山狼》（不是山中狼），是我國「十大古典喜劇」之一（東郭先生如果被狼吃了，那就是悲劇），「中山狼」從此也成了忘恩負義者的代名詞。如《紅

20

樓夢》中，迎春的丈夫孫紹祖，就是這一類的人。他曾經受過賈家的恩惠，卻反而虐待迎春，所以那一回就叫：〈賈迎春誤嫁中山狼〉。

把這個故事編成劇本的，先後有好幾位，寫得最成功的是明朝名詩人康海。康海中過狀元，曾經為了救李夢陽，而對當時極有權勢的劉瑾求情，使李不死；但後來李夢陽作了高官，卻對遭遇困厄的康海不予救援。康對李之忘恩負義，非常失望，因而編了《中山狼》這個劇本來諷刺他。

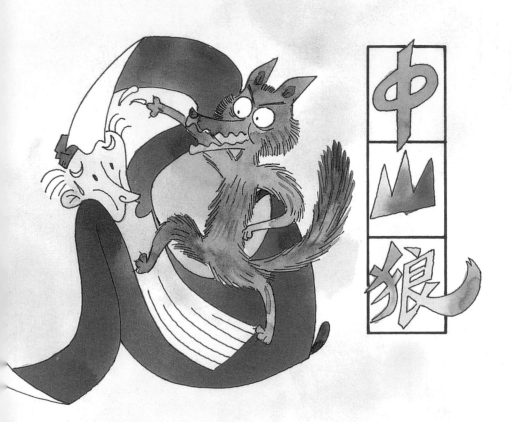

中山狼

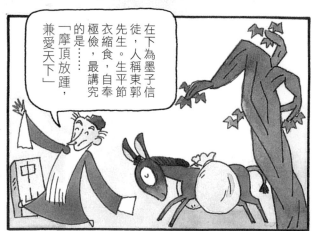

在下為墨子信徒，人稱東郭先生。生平節衣縮食，自奉極儉，最講究的是……「摩頂放踵，兼愛天下」

呀？怎麼殺聲震天啊？

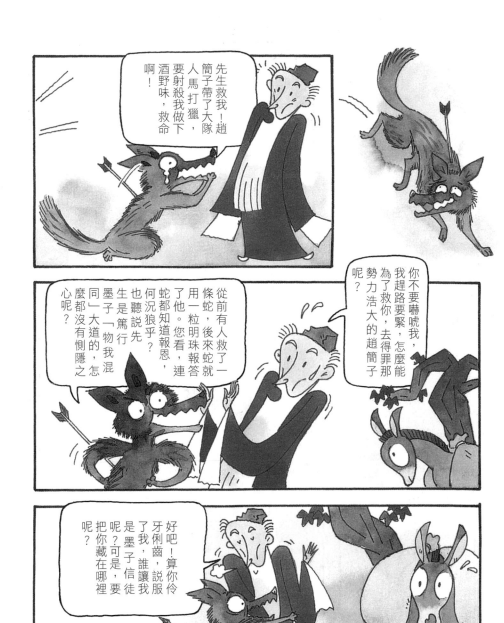

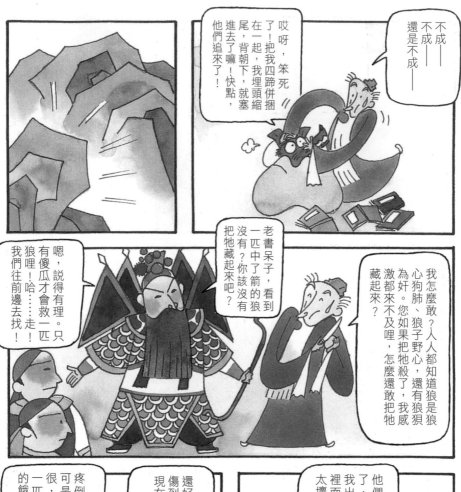

不成——
不成——
還是不成——

哎呀，笨死了！把我四蹄併攏捆在一起，我埋頭縮尾，背朝下，就塞進去了嘛！快點，他們追來了！

老書呆子，看到一匹中了箭的狼沒有？你該沒有把牠藏起來吧？

我怎麼敢？人人都知道狼是狼心狗肺、狼子野心為奸。您如果把牠殺了，還有狼狠激都來不及哩，怎麼還敢把牠藏起來？

嗯，說得有理。只有傻瓜才會救一匹狼哩！哈……走！我們往前邊去找！！

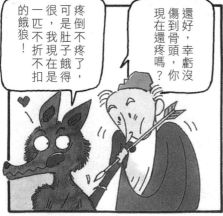

疼倒不疼了，可是我現在是餓得很，我現在是不折不扣的餓狼！

還好，幸虧沒傷到骨頭，你現在還疼嗎？

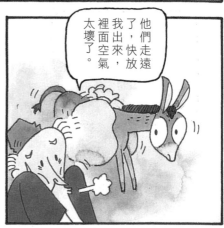

他們走遠了，我出來快放裡面空氣，太壞了。

24

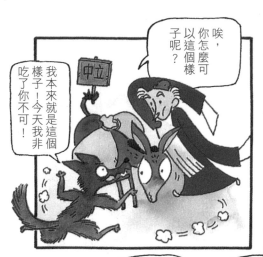

唉，你怎麼可以這個樣子呢？

中立

我本來就是這個樣子！今天我非吃了你不可！

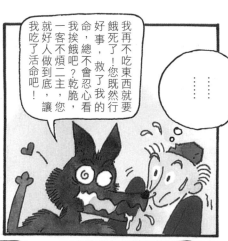

我再不吃東西就要餓死了！您既然行好事，救了我的命，總不會忍心看我挨一客餓吧？乾脆，一客餓煩二主，就好人做到底，讓我吃了活命吧！

……

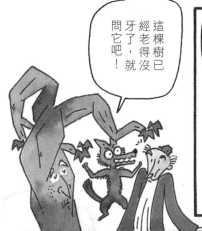

問它吧！

這棵樹已經老得沒牙了，就

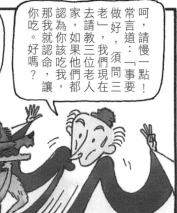

你說話。不敢幫著我人好吧！不信會有

呵，請慢一點！常言道：「事要做好，須問三老」，我們現在去請教三位老人家，如果他們都認為你該吃我，那我就認命，讓你吃。好嗎？

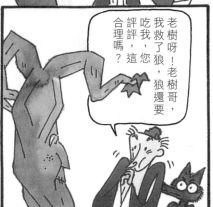

老樹呀！老樹哥，我救了您狼，狼還要吃我，評評，這合理嗎？

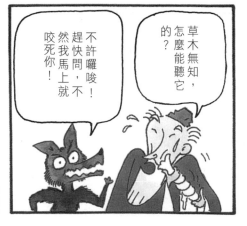

草木無知，怎麼能聽它的？

不許囉唆！趕快問，不然我馬上就咬死你！

25

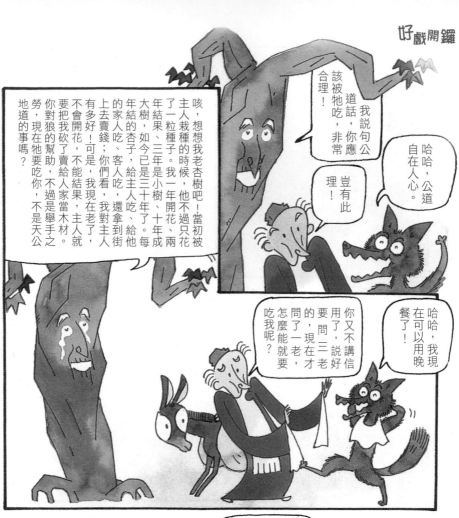

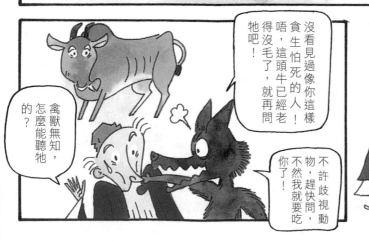

26

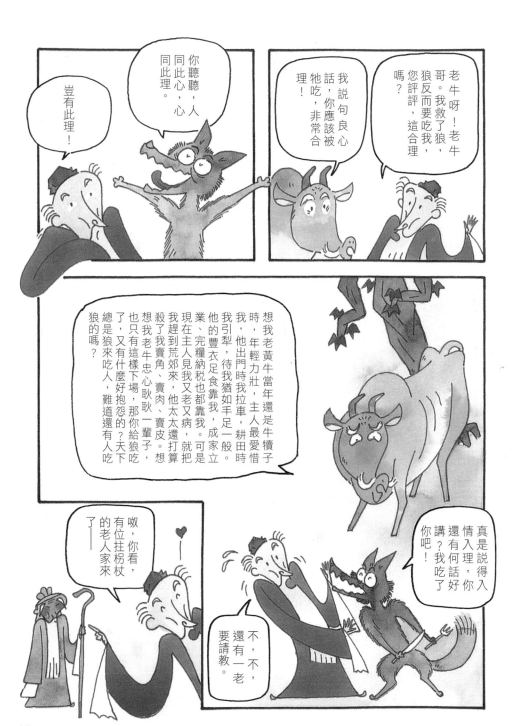

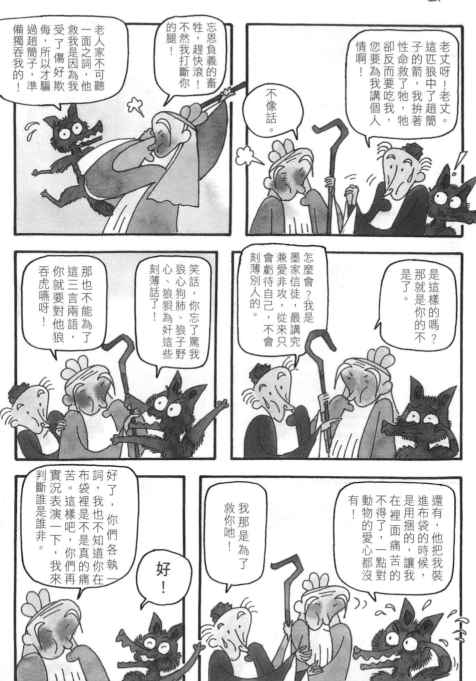

好難受啊，你們快放我出來！

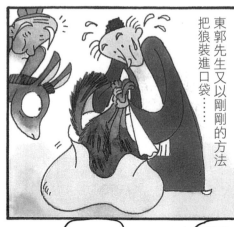

東郭先生又以剛剛的方法把狼裝進口袋⋯⋯

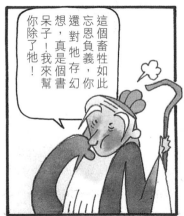

這個畜牲如此忘恩負義，你還對牠存幻想，真是個書呆子！我來幫你除了牠！

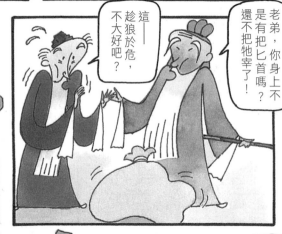

老弟，你身上不是有把匕首嗎？還不把牠宰了！

這——趁狼於危，不大好吧？

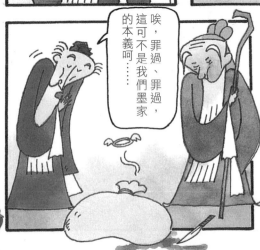

唉，罪過、罪過，這可不是我們墨家的本義呵⋯⋯

哎喲⋯⋯

你這個老奸巨猾

包青天「變臉」啦！

包青天是歷史人物（他名拯，字希仁，曾於宋仁宗時任龍圖閣直學士，卒諡孝肅），徐九經則是戲劇人物。

在舞台上，老包的造型是大黑臉（嗓門兒也大，是淨角），一言一行，正經八百，嚴肅的不得了，壞人惡鬼都怕他；徐九經的尊容卻是小花臉（丑角，聲音也怪怪的），還有些彎腰駝背、嬉皮笑臉，再加上好酒貪杯、其貌不揚而又不拘小節，在儀表上是絕對不能跟老包相提並論、畫上等號的。

但他們的戲劇，出現在舞台上時，卻獲得觀眾一致的歡迎。因為他們都是不畏權勢、伸張法紀的清官、好官，能為百姓討公道的青天大人。

《徐九經升官記》這齣戲，也是屬於平反冤獄的「公案劇」。只是徐九經官卑職小，沒有包大人的赫赫氣勢，不能動輒就大吼一聲：「開鍘——」而且他負責主審的這場官司，兩造都是權貴，一邊是王爺、一邊是侯爺，他誰也得罪不起，一個被官管的小官，要審兩個專管官的大官（王爺和侯爺），不啻是以卵擊石、螳臂擋車！即使想當包青天，也不能繃著臉依法行事。

可憐的徐九經，不僅沒有展昭和公孫策襄助，甚至連王朝、馬漢那些人都沒有，可是要辦這件連老包都會棘手的案子，只好自己「腦筋急轉彎」，出了許多怪招，用「四兩撥千斤」的智慧，騙來了一口代表皇帝的尚方寶劍，這才勉強壓住場面，使審判得以進行；

可是王爺和侯爺卻虎視眈眈的，坐在大堂上觀審，讓徐九經左右為難、傷透了腦筋。

他憑著九年地方官的經驗，「聆音察理，鑑貌辨色」，已然知道誰是誰非了，可是王爺的勢力猶如泰山壓頂，使他不能秉公而斷，因此心裡十分痛苦，竟然企圖「一醉解千愁」。藉酒澆愁之餘，恨不能一死解脫⋯⋯在開戒飲酒大醉中，徐九經把一肚子的委屈和不痛快，全部都傾瀉出來，唱出了這齣戲中具有代表性的唱段（做官難）。這也是戲曲中極為特殊的唱段，其中用了七十幾個「官」字，淋漓盡致的刻畫了宦海浮沉的辛酸，可以說是神來之筆。

徐九經酒醉心明白，忽然從「死亡」這個念頭中得到啟示！於是，在大堂上，雙方既有舌劍脣槍，更有劍拔弩張，形勢好不驚險。但突然間奇峰突起，案情急轉直下，真相立即大白，惡勢力受到懲罰，有情人終成眷屬，青天大老爺鬥敗了大特權⋯⋯

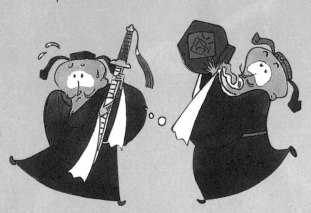

這齣審案子的戲，沒有大刑伺候、疾言厲色，卻是一連串笑料連綴而成的喜劇。這個變成笑臉的包青天，是用什麼妙招在特權交加下伸張公權力的？且請拭目以待。

徐九經升官記

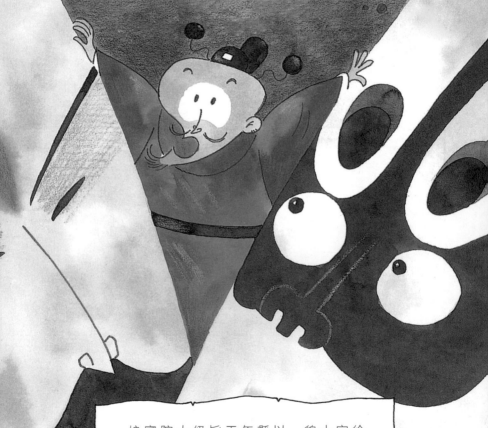

徐九經是個七品小縣官，雖然公正廉明、十分能幹，卻因為其貌不揚，受不到上司「關愛的眼神」；以在偏遠的玉田小縣，一幹就幹了九年，都沒有升級。這天，朝廷忽然來了聖旨，將徐九經連升四級，調他到京城去任大理寺正卿（最高法院院長），並要他主審一件離奇的搶奪新娘的案子……

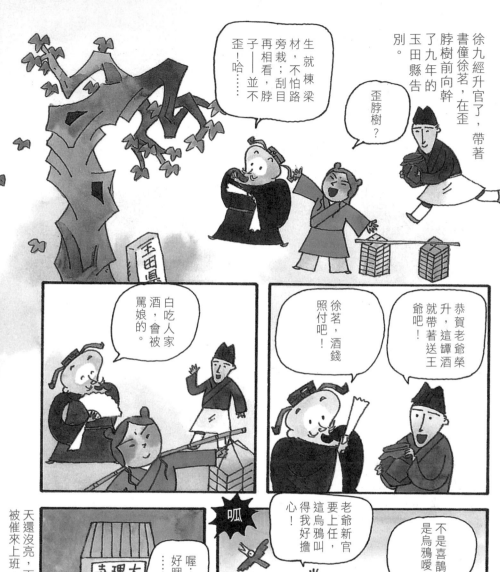

徐九經升官了，帶著書僮徐茗向前向幹了九年的玉田縣告別。

在歪脖樹前

歪脖樹？

生就棟梁材，不怕路旁栽；刮目再相看，脖子——並不歪！哈……

白吃人家酒，會被罵娘的。

徐茗，酒錢照付吧！

恭賀老爺榮升，就帶著這罈酒送王爺吧！

不是喜鵲，是烏鴉嗳！

老爺新官要上任，這烏鴉叫得我好擔心！

呱

呱

喔……好睏啊！

天還沒亮，兩位大理寺的司務就被催來上班，心中十分不滿……

35

老爺生得醜，醜話說前頭，誰再說他的舌頭！

老爺，醜話說前頭，誰再說瞎話，割他的舌頭！

啊！老爺！您好啊！

您早啊！老爺！

我們不敢。

聽說他是個鄉巴佬，沒見過世面……

又是個醜八怪！

這件新娘搶奪案說來聽聽吧！

不用說，這李倩娘必然是個美人，爺我要長得像老爺我……

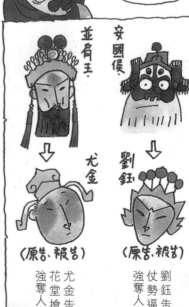

安國侯.

並肩王.

劉鈺

尤金

（原告、被告）
劉鈺告尤金仗勢逼婚，強奪人妻！

（原告、被告）
尤金告劉鈺花堂搶親，強奪人妻！

老爺，您就瞧瞧吧！

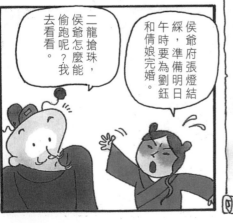

侯爺府張燈結綵，準備明日午時要為劉鈺和倩娘完婚。

二龍搶珠，侯爺怎麼能偷跑呢？我去看看。

願你們白頭偕老，地久天長……

老爹爹來主婚，恩深義廣——

徐大人——到——

安國侯府

只怕他醉翁之意不在酒——倒要問問他來意。

既然如此，他為何還送酒來？

當年因徐九經曾被我參過一本，醜陋一到京城所以不能在偏遠小縣委屈了九年。如今他被調升到玉田小縣，高升的王爺，來審此案，定對我們不一利。

劉鈺故意將坐椅反置。

徐大人請上座吧！

老百姓都在說，案子未審定以前就完婚，是無法無天、違法亂紀的行為。

徐九經將錯就錯，跨騎在椅上。

37

老百姓真的為這件事罵我嗎？

罵侯爺飛揚跋扈、專橫獨斷、目無王法、黑心爛肝！

好吧！先將倩娘送到大理寺暫住，等待落案後再完婚吧！

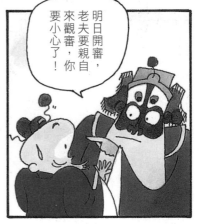

明日開審，老夫要親自來觀審，你要小心了！

你一定要把倩娘斷給我！

我會秉公而斷、不偏不倚。

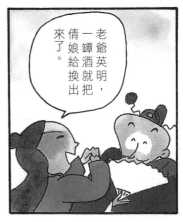

老爺英明就把一罈酒，倩娘給換出來了。

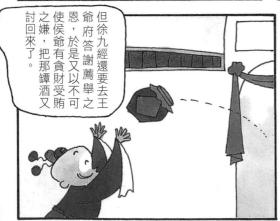

但徐九經還要去王爺府答謝薦舉之恩，於是又以不可使侯爺有貪財受賄之嫌，把那罈酒又討回來了。

38

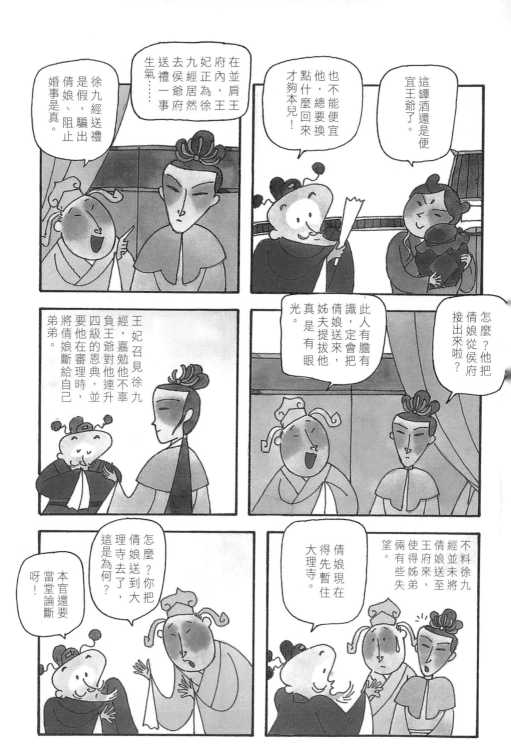

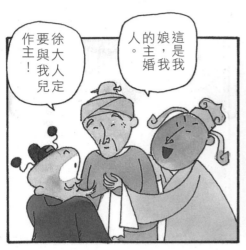

徐大人要與我兒定作主！

這是我我人的娘主，是婚人的。

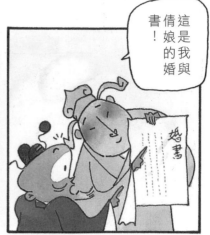

這是我與倩娘的婚書！

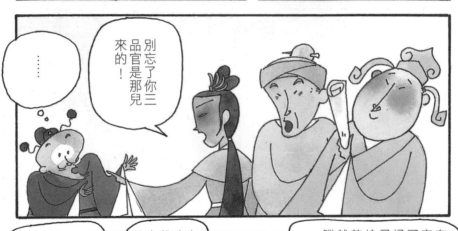

別忘了你三品官是那兒來的！

……

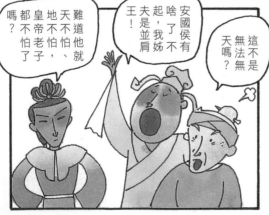

難道他、、皇帝老子就天不怕地不怕、天不怕地不怕都不怕了嗎？

安國侯有啥了不起，我姊夫是並肩王！

這不是無法無天嗎？

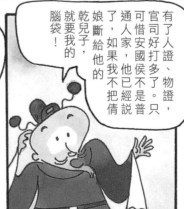

有了人證、物證，官司好打多了。只可惜安國侯不是普通人家，他已經說了，如果我不把倩娘斷給他的乾兒子，就要我的腦袋！

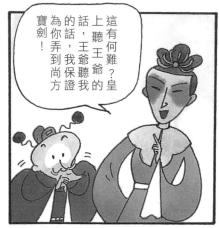
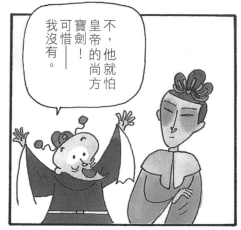

有了尤金的婚書、證人，又有了尚方寶劍，徐九經接下來又將如何審理這個案件呢？

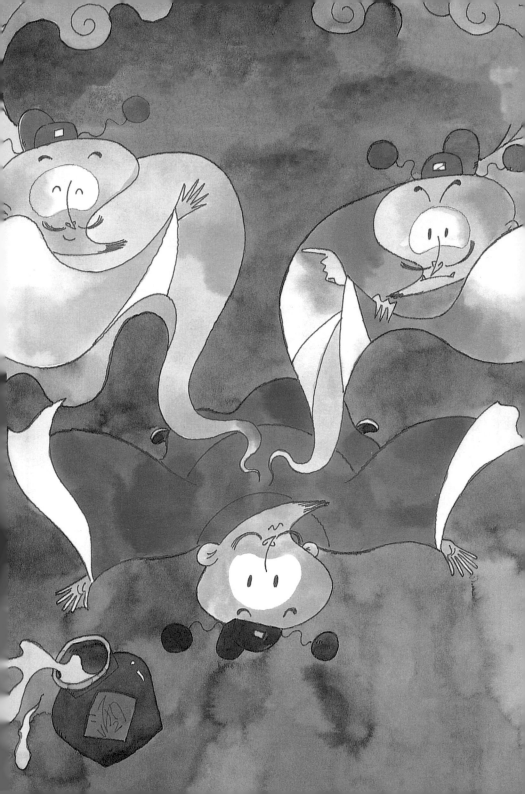

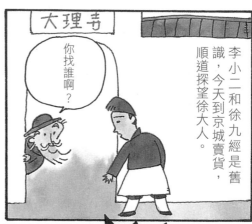

李小二和徐九經是舊識，今天到京城賣貨，順道探望徐大人。

你找誰啊？

親戚？可沒聽說徐大人說過有什麼親戚！

我找徐大人，我是他親戚。

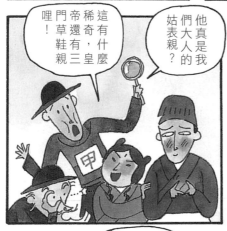

這有什麼稀奇，帝還有三皇門草鞋親哩！

他真是我們大人的姑表親？

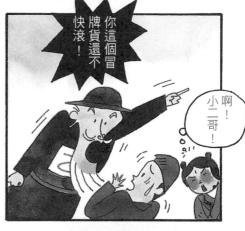

你這個冒牌貨還不快滾！

啊！小二哥！

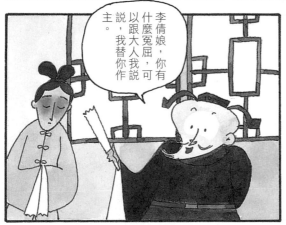

李倩娘，你可有什麼冤屈，以跟大人我說，我替你作主。

徐九經為求毋枉毋縱，連夜在後堂先審問李倩娘。

43

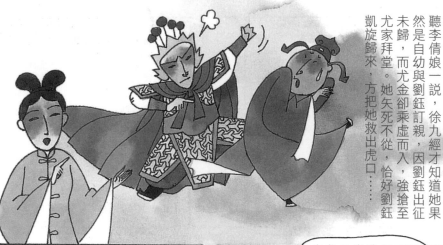

聽李倩娘一說，徐九經才知道她果然是自幼與劉鈺訂親，因劉鈺出征未歸，而尤金卻乘虛而入，強搶至尤家拜堂。她矢死不從，恰好劉鈺凱旋歸來，方把她救出虎口⋯⋯

這麼一說，來龍去脈倒是清楚了。我本來請爺父子，是要對付侯尚方寶劍的，沒想到——

不對啊，那尤公子溫文爾雅、儀表堂堂，怎麼會去搶親、犯法呢？

尤金乃是衣冠禽獸，老爺切莫以貌取人！

你跟劉鈺訂親，可有人證？

在玉田縣賣酒的表兄李小二知道詳情。

老爺我最以貌取人！這人以貌取人，我恨面了吃人吃大虧！

44

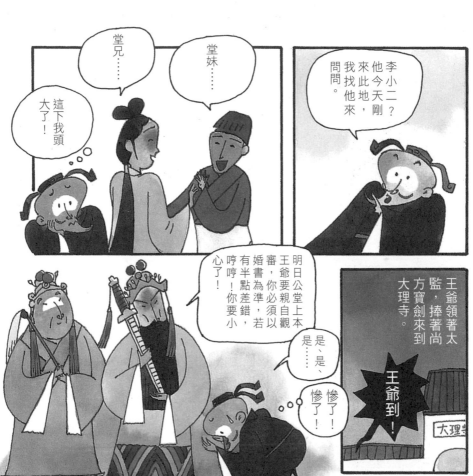
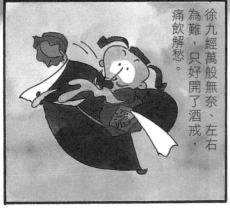
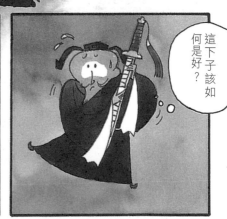

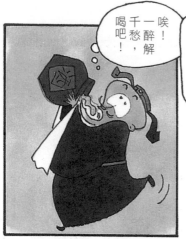

唉！一醉解千愁，醉！喝吧！

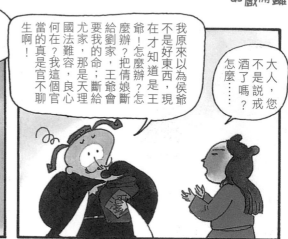

我原來以為侯爺不是好東西，現在才知道是王爺！怎麼辦？怎麼辦？把倩娘給劉家？王爺會要我的命；斷給尤家，那是天理國法難容，良心何在？我這個官真是官不聊生啊！

大人，您不是説戒酒了嗎？怎麼……

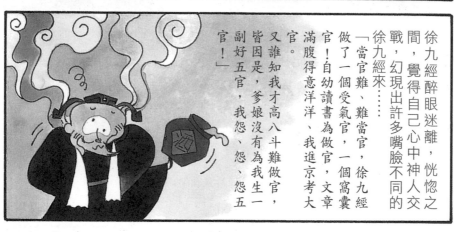

徐九經醉眼迷離，恍惚之間，覺得自己心中神人交戰，幻現出許多嘴臉不同的徐九經來……

「當官難、難當官，徐九經做了一個受氣官，一個窩囊官！自幼讀書為做官，文章滿腹得意洋洋、我進京考大官！

又誰知我才高八斗難做官，皆因是，爹娘沒有為我生一副好五官，我怨、怨、怨五官！」

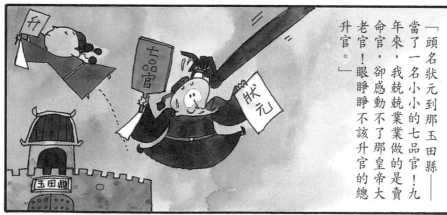

「頭名狀元到那玉田縣——當了一名小小的七品官！九年來，我就兢兢業業做的是賣命官，卻感動不了那皇帝大老官！眼睜睜不該升官的總升官。」

46

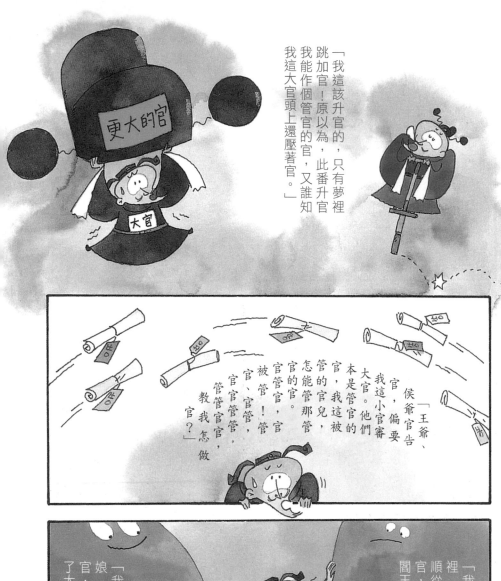

「我這該升官的，只有夢裡跳加官！原以為，此番升官我能作個管官的官，又誰知我這大官頭上還壓著官。」

「王爺、侯爺官告我這小官審大官。他們本是管官的官，我這被管的官兒，怎能管那管官的官。官被管！官管官、官官管，官管官管官，管官管官管官，教我怎做官？」

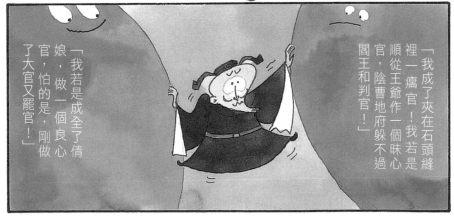

「我成了夾在石頭縫裡一癟官！我若是順從王爺作一個昧心官，陰曹地府躲不過閻王和判官！」

「我若是成全了倩娘，做一個良心官，怕的是，剛做了大官又罷官！」

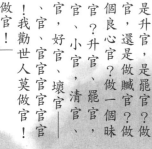

「是升官，是罷官？做清官，還是做贓官？做一個昧心官？升官、罷官，做一個良心官？做心官、小官，清官、大官，心官、好官、壞官——贓官、好官、壞官——官、官官官官官官官官官！我勸世人莫做官！莫做官！」

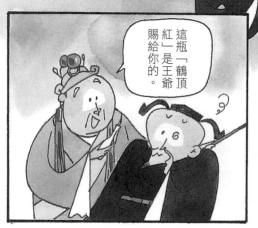

徐九經宿醉甫醒，王爺就派太監張公公送來一小瓶叫做「仙鶴頂上紅」的毒藥。

這瓶「鶴頂紅」是王爺賜給你的。

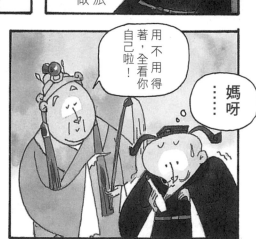

用不用得著，全看你自己啦！

……媽呀

徐九經一籌莫展，決心一昧死，著良心把倩娘也不願尤金斷給尤金。

48

於是吩咐徐茗為他辦後事，不用棺木紙錢，只要把他遺體泡在大酒缸裡，埋在歪脖樹下，一輩子就交代了。

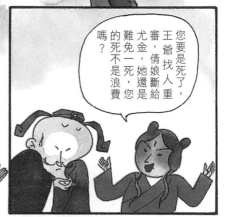

您要是死了，王爺找人重審尤金，倩娘斷給她，還是難免一死，您的死不是浪費嗎？

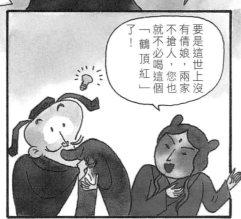

要是這世上沒有倩娘，兩家不搶人，您也就不必喝這個「鶴頂紅」了！

嗯，有道理，我可以、可以……哈哈哈……

徐九經到底想出了什麼好辦法？

49

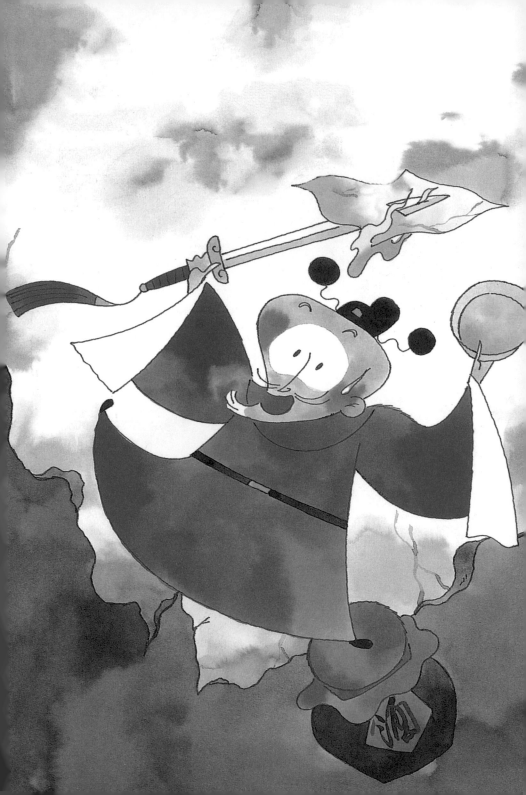

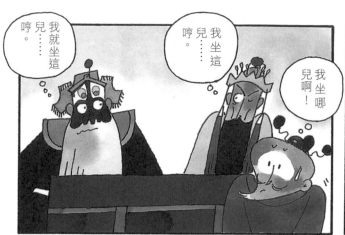

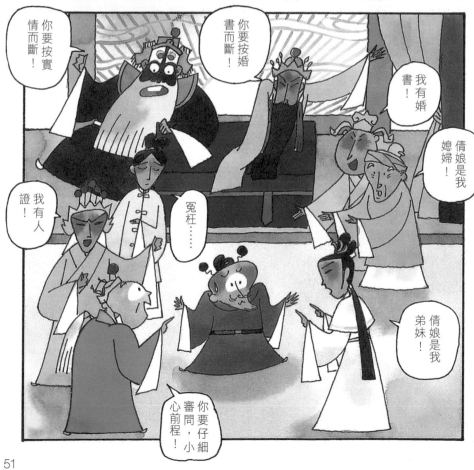

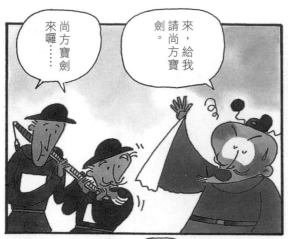

來囉……尚方寶劍

來，給我請尚方寶劍。

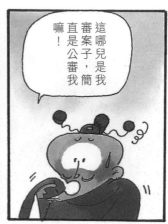

這哪兒是我審案子，簡直是公審我嘛！

這還差不多。

老爺我要坐在中間！

如今只有將倩娘嫁給二人為妻，方能平分秋色。

劉鈺與倩娘訂親，證人在堂；尤金與倩娘訂親，婚書在手；兩家半斤八兩、棋逢敵手。

52

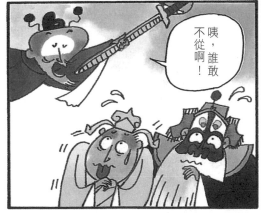

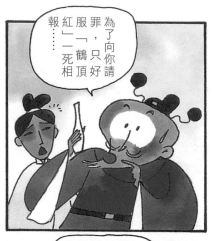

為了向你請罪，只好服「鶴頂紅」一死相報紅……

唉，當官難為，判決方能擺平兩家。

嗚嗚……

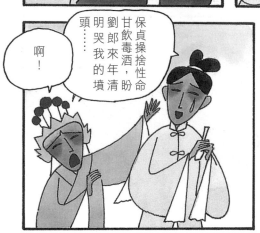

保貞操捨性命甘飲毒酒，盼劉郎來年清明哭我的墳頭……

啊！

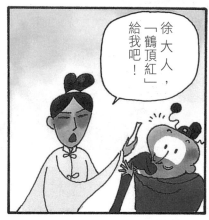

徐大人，「鶴頂紅」給我吧！

倩娘倒地氣絕，劉鈺撫屍痛哭。

使不得，使不得，應該我死的！

54

你是個渾蛋果然加三級，果然是貌醜無才！

你簡直糊塗透了頂，小心我要你的命！

你們都走，我也不能走，案子還沒完哩！

我們走！

徐九經，這下子你完了。

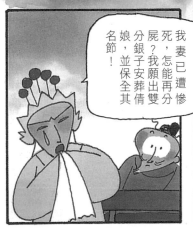

我妻已遭慘死，怎能再分屍，我願出雙分銀子安葬倩娘，並保全其名節！

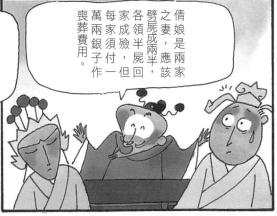

倩娘，是兩家該之妻，應劈屍成兩半，每家領半屍回，各家成殮一旦屍付，萬兩銀子作喪葬費用。

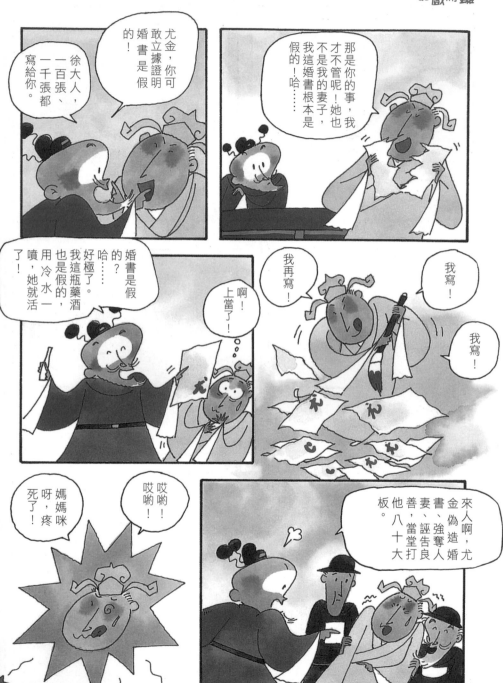

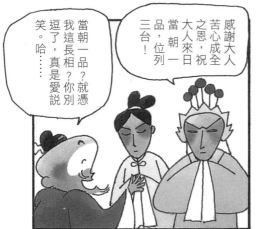

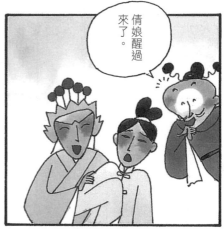

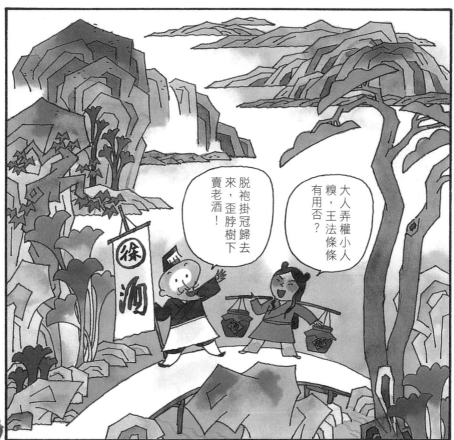

登科、抓狂的老書獃子

「萬般皆下品，唯有讀書高」，這是強調求知的重要性，也是對品學兼優的一種稱道，本來無可厚非，可是對於「自幼讀書為做官」的古代人來說，這兩句話不知道給多少人帶來了災難：官沒做成，書沒讀好，自己卻抓了狂。

《儒林外史》第三回中的范進，就是一個活生生的例子。人們把這個老書獃子的抓狂鬧劇——其實是悲劇，編成一齣戲來演，就叫《范進中舉》。

這位范老先生的「登科抓狂記」也許是太精采、太有啟示性了，所以海峽兩岸有志一同，都把這個故事選到課本裡來當教材；大概是要提醒我們要有正確的求知觀念，不必為了想做官纔去讀書罷（我們念的「國文」課，大陸叫做「語文」，其實性質是同樣的）。

《儒林外史》是一部描寫明代知識分子生活百態的章回小說，諷刺科舉時代的眾生

相入木三分，與《三國》、《水滸》、《西遊》、《紅樓》等說部（編注：指小說、戲曲以及民間說唱文學等著作。）的趣味大不相同。作者吳敬梓（1701～1754）以行雲流水的筆法，貫串了許多人物與素材，並不在意結構是否謹嚴；對於兩、三個世紀以前的仕人生活、南京一帶的風土人情、語言俚習等等，描寫甚是傳神，在舊小說中別開生面、獨樹一幟。

在全書中，《范進中舉》只占極小的一部分，但刻畫窮讀書人之窘狀，淋漓盡致，乃成為劇本的好材料。現代小說兼劇作家范增祺，把它改編為京劇，由頗具書卷氣的名鬚生演員奚嘯伯主演。他唱表俱佳，具有書獃子的酸味，所以立即獲得觀眾們的歡迎。

之後，奚嘯伯和他的弟子們一演再演，現在已成為奚派老生的代表作之一了。

范進為「中舉」而抓狂，現代人為「選舉」而抓狂，說來說去，其實都為了做官。

唉……。

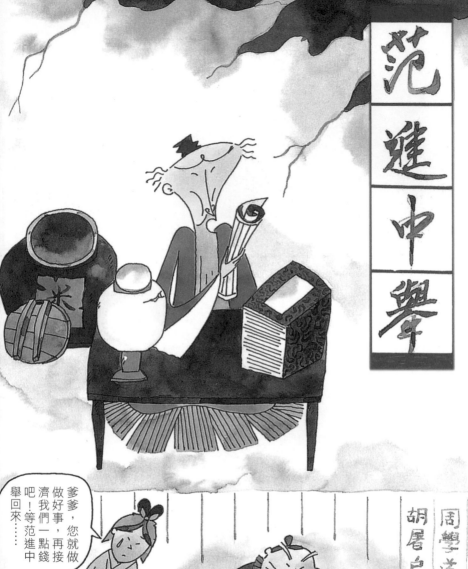

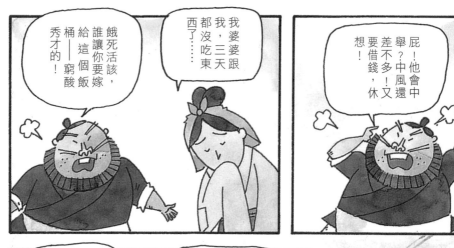

餓死活該，誰讓你要嫁給這個飯桶——窮酸秀才的！

我婆婆跟我三天都沒吃東西了……

屁！他會中舉？中風還差不多！想要借錢，休想！

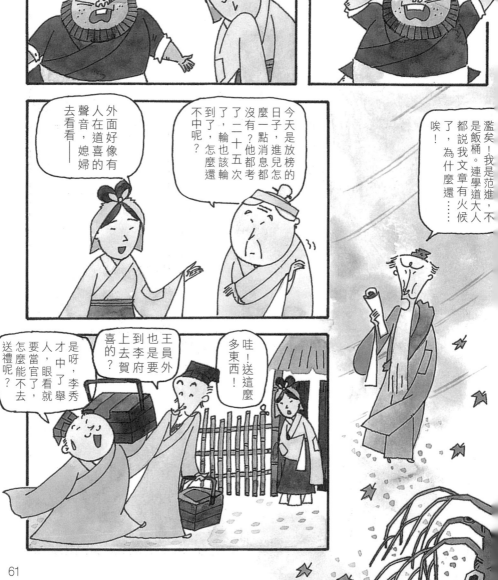

外面好像有人在道喜的聲音，媳婦去看看——

今天是放榜的日子，進兒怎麼一點消息都沒有？他都考了二十五次了，也該輪到了，怎麼還不中呢？

濫矣！我是范進，不是飯桶。連學道大人都說我文章有火候了，為什麼還……唉！

是呀，李秀才中了舉人，眼看就要當官了，送禮怎麼能不去？

王員外也是要上去李府賀喜的？

哇！送這麼多東西！

61

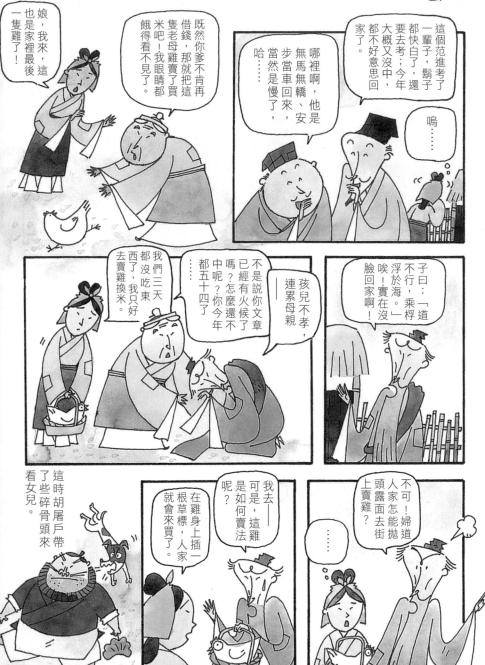

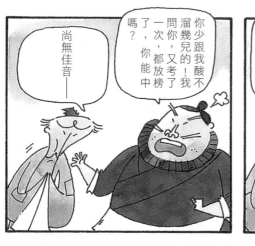

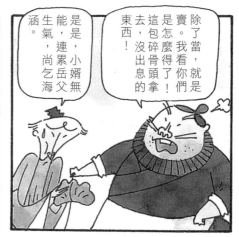

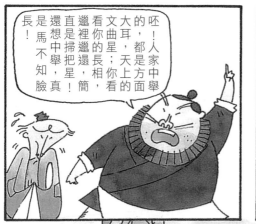

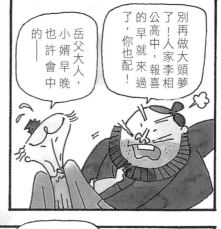

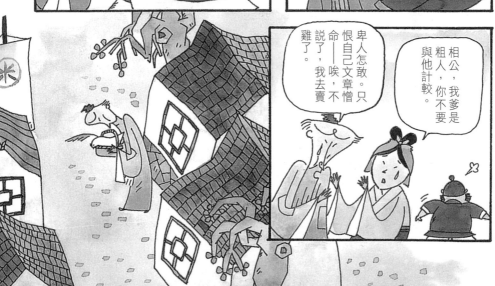

※文章憎命：形容文才好，卻命運乖舛。

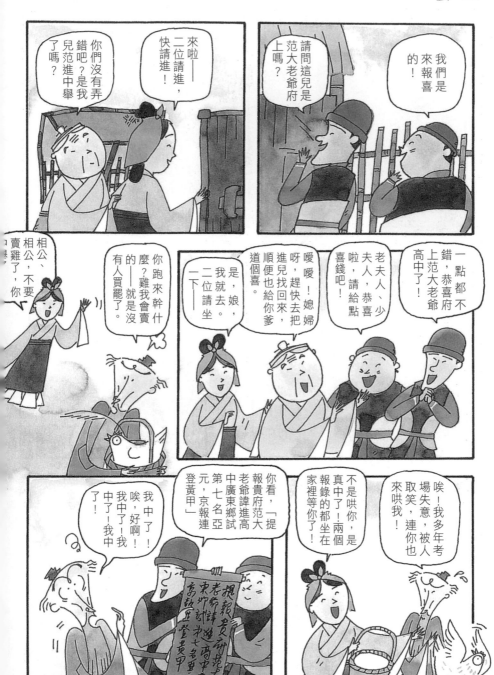

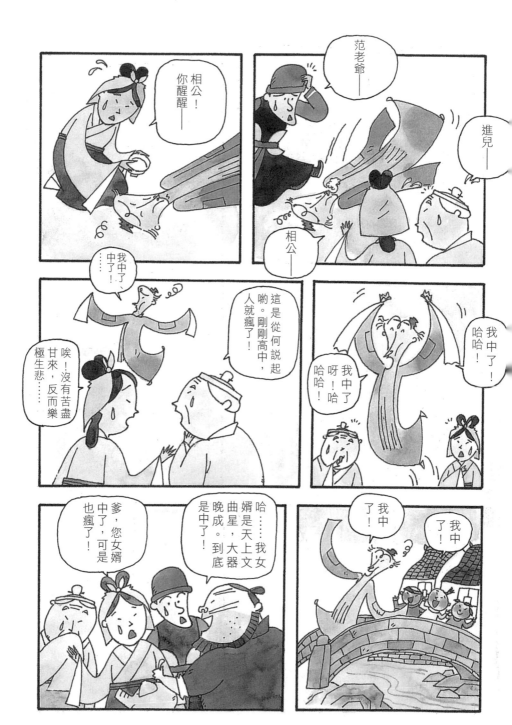

不得的！了，就是天上了，他現在中舉的文曲星。打那怎麼成？

他嚇醒了。掌，就可以把要給他一巴你，所以你只説他平時最怕痰迷心竅，范老爺現在是

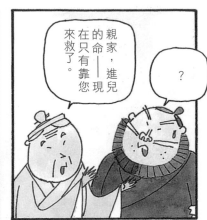

？

來救了。在只有靠您的命——現親家，進兒

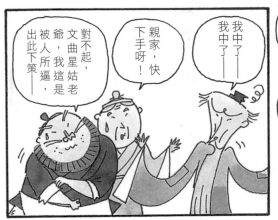

出此下策——被人所逼，爺我這是文曲星姑對不起，

下手呀！親家，快

我中了——我中了——

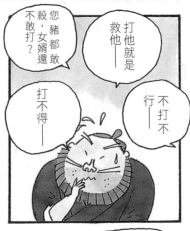

不敢打？殺，女婿還您豬都敢

打不得——救他——

行不打——不打不

打他就是

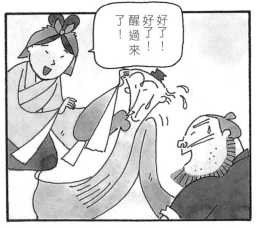

了！好了！好了！醒過來

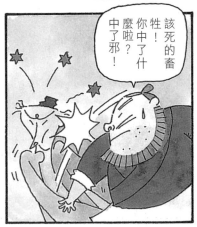

牲！中了邪！你中了什麼啦？該死的畜

各位鄉親父老如此愛護，晚生發誓一定不辜負大家，從今以後，要和大家一齊打拚！

真是大器晚成呀！

歹竹出好筍咧！

不會後算帳。

希望他大人不記小人過。

吧？

娘娘——

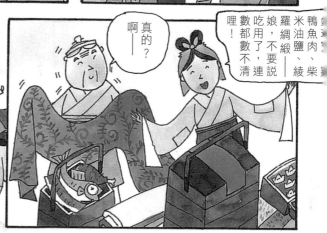

啊——

真的？

娘，不要說吃用了，連數都數不清哩！

鴨、魚、肉、柴、米、油、鹽、羅綢緞、綾

娘——

哎呀，相公，娘不好了……

完

67

乘龍無望，豬八戒看破紅塵

《西遊記》裡有許多戲，大部分都是孫悟空的英勇事蹟，其他的人——包括他的師父唐僧在內，都是配角。兩個師弟——沙和尚（悟淨）無足輕重，豬八戒（悟能）卻是甘草人物，在一路上鬧了許多笑話。不過屬於豬八戒的喜劇，大都不怎麼高乘，不是「食」，就是「色」；諸如在「盤絲洞」偷看美女（蜘蛛精們）洗澡等等，簡直就是限制級了。

《高老莊》這齣戲，是寫「豬八戒招親」的韻事。只可惜他那副尊容不受人家歡迎，成了被憎厭的角色。於是在慘遭孫悟空修理之後，黯然看破紅塵，隨同唐僧去取經，從此淪為齊天大聖的陪襯人物。許多場合，當老孫意氣風發，接受讚美的時候，亦

正是豬八戒灰頭土臉，心情最鬱卒的時候。

可是老豬從不自我「秋後算帳」，不想想自己有多懶、多笨、多髒、多自私（什麼「沙豬」、「豬哥」之類的男性不名譽稱號，不都是他闖的禍嗎！）；反而「死豬不怕開水燙」，渾渾噩噩過日子，行屍走肉、食言而肥，總以為「臭豬頭也有爛鼻子來聞」，就算有一天倒楣成了「死豬肉」，還會有人拿去「做肉鬆」！

在《好戲開鑼》中，豬八戒亦要隆「重」登場，暫且將「豬」門恩怨放在一邊，打算為牠的形象美容一番；只是希望在重塑的過程中，豬哥、豬妹和豬公們要知恥知病、忍辱負「重」，而不要積「重」難返，如然，那就真的成了「豬八戒照鏡子——裡外不是人」了！

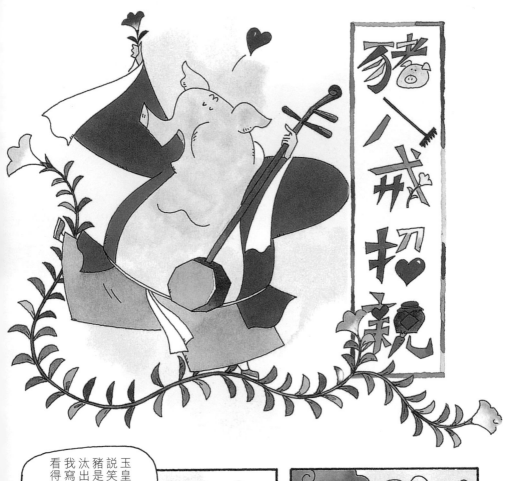

看得懂？我寫詩？我怎麼
汰出來的，還給
豬是放牛班中淘
說笑，明知道老
玉皇大帝真是愛

隨緣有喜怒頭
綠切能不就忿
水歲

？

豬八戒呼呼大睡中，被一聲春雷驚醒。

70

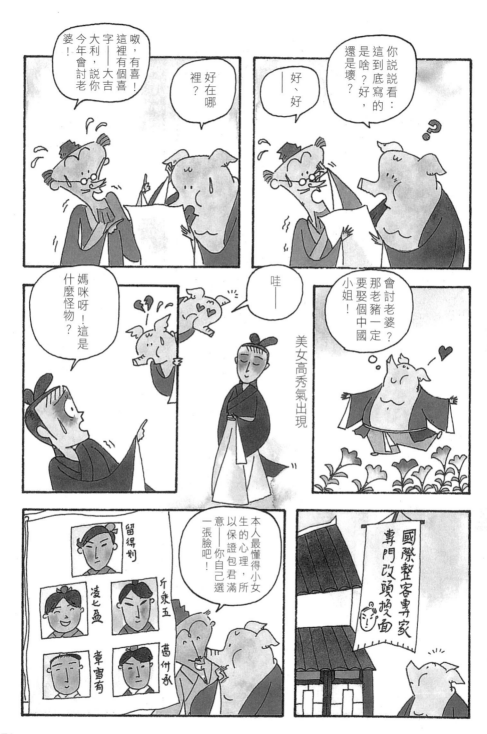

71

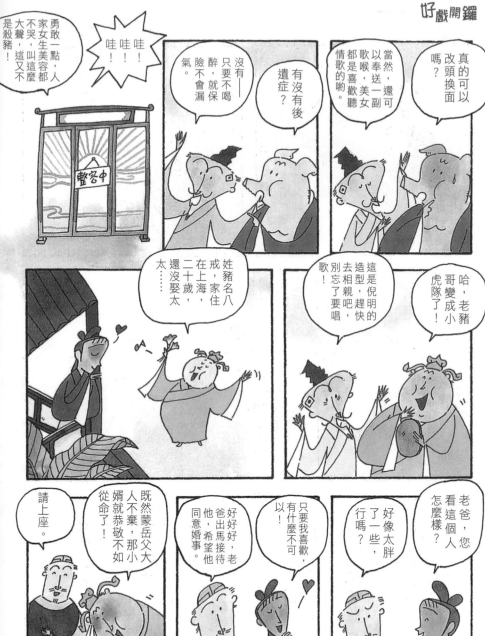

好，喝就
是，誰怕

誰？

乾杯！

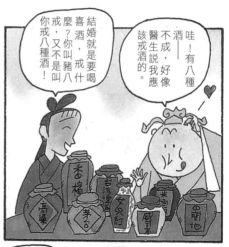

哇！有八種
酒，不成，好
像醫生說我
應該戒酒的。

結婚就是要喝
喜酒，戒什麼
戒？你叫豬八
戒，又不是叫
你戒八種酒！

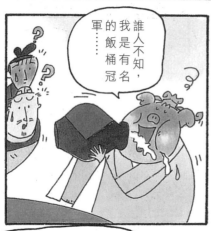

誰人不知，
我是有名
的飯桶冠
軍……

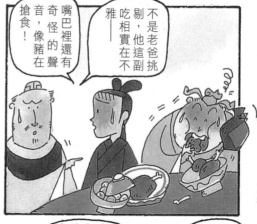

嘴巴裡還有
奇怪的聲
音，像豬在
搶食！

剔，他這副
吃相實在不
雅

不是老爸挑

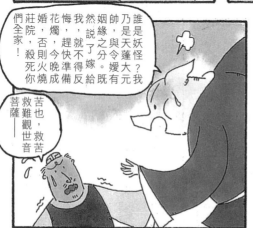

我悔，我
然說了不得
姻緣之分反
乃是與令嬡
帥是妖怪？
誰是妖怪？我

花燭，就今晚
婚院，趕快準
莊，否則我一
們全家死光光
你燒成反，救苦

苦也，救苦
救難觀世音
菩薩——

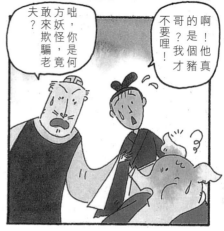

啊！他真
的是個豬
哥？我才
不要哩！

咄！妖怪
方敢來欺
騙，你竟
是何老
夫？

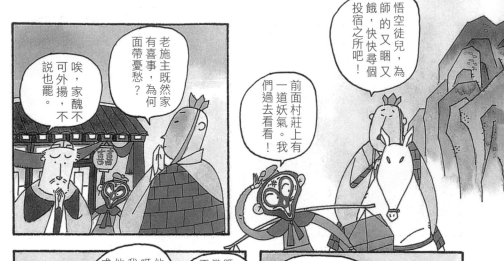
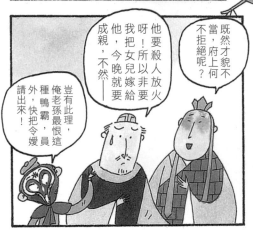
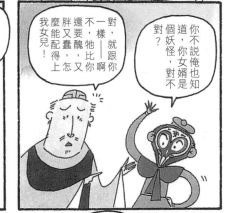
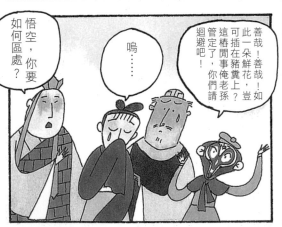
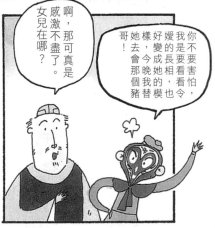

師父請看——變！您看他像不像剛才那位姑娘？

一模一樣，就是聲音不對。

反正新娘子是不開口的，沒關係。

夫妻對拜，送入洞房。

一拜天地，二拜高堂。

小姐，天色已晚，你我安歇了吧！

嗯……

你聲音為何如此難聽？

莫非小姐嫌我太猴急了？

不是猴急，是豬急！

彼此彼此，你也好聽不到哪裡！

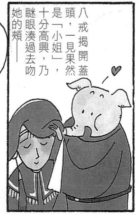

你是高秀氣小姐嗎？

我不但是秀色可餐，還秀色可觀？何不揭開蓋頭一觀？

八戒揭開蓋頭，一見果然是「小姐」，十分高興，乃瞇眼湊過去吻她的臉——

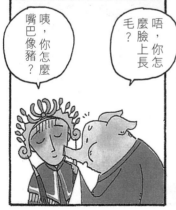

唔，你怎麼臉上長毛？

咦，你怎麼嘴巴像豬？

75

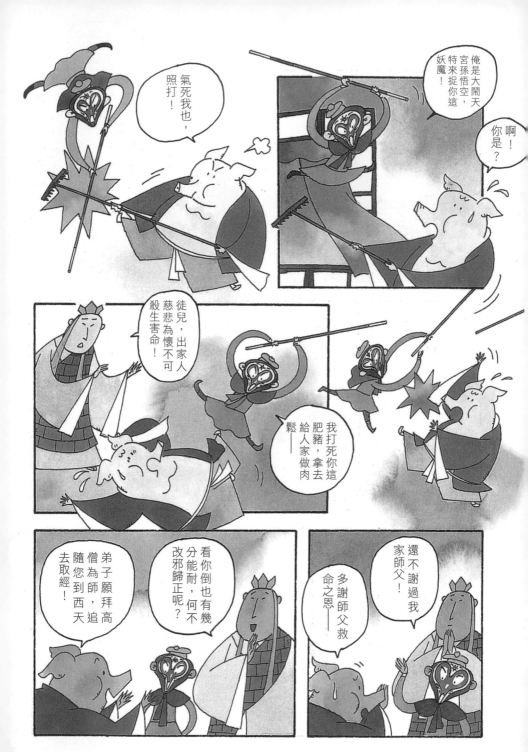

76

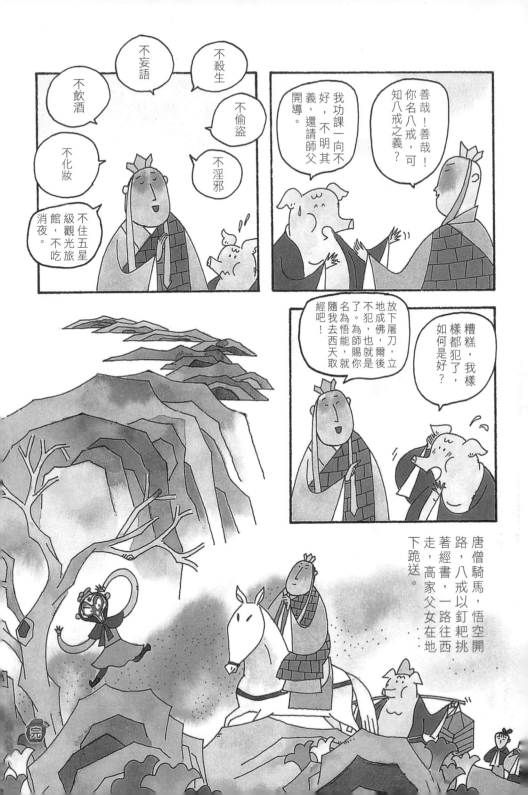

不妄語

不殺生

不飲酒

不偷盜

不化妝

不淫邪

不住五星級觀光旅館，不吃消夜。

善哉！善哉！你名八戒，可知八戒之義？

我功課一向不好，不明其義，還請師父開導。

放下屠刀，立地成佛，爾後不犯，就是為能也。賜你名為悟能，隨我去西天取經吧！

糟糕，我樣樣都犯了，如何是好？

唐僧騎馬，悟空開路，八戒以釘耙挑著經書，一路往西走，高家父女在地下跪送。

完

從聊齋中聊出來的喜劇小品

《一隻鞋》是齣很有趣的四川喜劇，演老虎打官司、鬧公堂的故事。戲裡的兩隻老虎既聰明、又可愛，入情入理，打起官司來很內行，連衙門裡的老爺也比不上。

這個劇本的原始材料，來自《聊齋誌異》。不過其中既沒有狐仙，也沒有鬼怪，而是講太行山一個鄉下醫生和狼的寓言。故事的後面又附述了一個收生婆與狼的小故事，於是寫劇本的人，就把兩個故事結合起來，編成為醫生夫婦遇狼的高腔川劇（編按：川劇的一種唱腔，音調特別高亢。），取名為《狼中義》。

但由於狼的傳統形象不好，遠不及威武雄壯的老虎好看，所以後來又有一位名叫何序的劇作家，把這齣戲重新改編了，把兩匹狼都改成了老虎，劇名改為《一隻鞋》。在

劇情和腔調上，也都加了工，成為受到各地觀眾都喜愛的劇碼。上海的美術電影製片廠在1959年，還根據川劇演出本改編，拍攝成彩色的木偶劇影片。

把劇名改為《一隻鞋》，是因為故事中牽涉到一椿命案。糊塗的官老爺，把好心的醫生毛大福，當成了殺人凶手；而受過醫生夫婦診療的兩隻老虎，見義勇為挺身而出，協助破了案子，關鍵就在於「一隻鞋」。

這個故事的寓意倒不是在說「苛政猛於虎」，而在於歌誦醫德、愛護動物，以及諷刺某些顢頇（顢頇，形容不明事理，糊裡糊塗。）官員的泥古不化，反而不及老虎懂得人情世故。一對等待生產和受了傷的兩隻老虎，因為受到老醫生夫婦的救助，所以都知道回饋、報恩；我們身為萬物之靈的人類，如果竟然忘恩負義了，那豈不是人而不如虎乎？

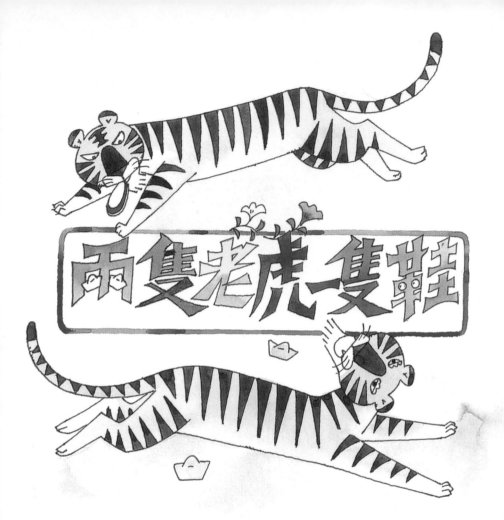

兩隻老虎一隻鞋

不成，還有一段山路要趕哩！告辭啦！

大嬸辛苦了，吃了飯再回去？

恭喜員外，府上添了一位公子！

哇！老虎！我沒命了！

什麼聲音，打雷嗎？

玉嵐山

哦！你家母老虎要生娃娃了，要我去接生？

你、你要吃我，等我回去跟老頭子講一聲，他還等我回家燒飯哩！

不是要吃你！

老虎洞中，母虎正躺在草上，呻吟待產……

唉！現在是騎虎難下了，是誰讓我幹助產士這一行呢？又不能不敬業！

這兒沒你的事，你到外面去。

呱呱

哈哈！真是一不入虎穴，焉得虎子，還是雙胞胎！

明天午時你就在這兒等，我老伴一定會來的。

哦！你腳受傷了？沒關係，明天讓我老伴來幫你治傷，他是有名的大夫。

救命！

對呀！你不去，牠那虎爪哪天才會好？

你是說那隻公老虎明天午時會在山路口等我？

不是，我路上碰到老虎家要分娩，只好去幫牠們一下。

怎麼這麼晚？是不是碰到難產了？

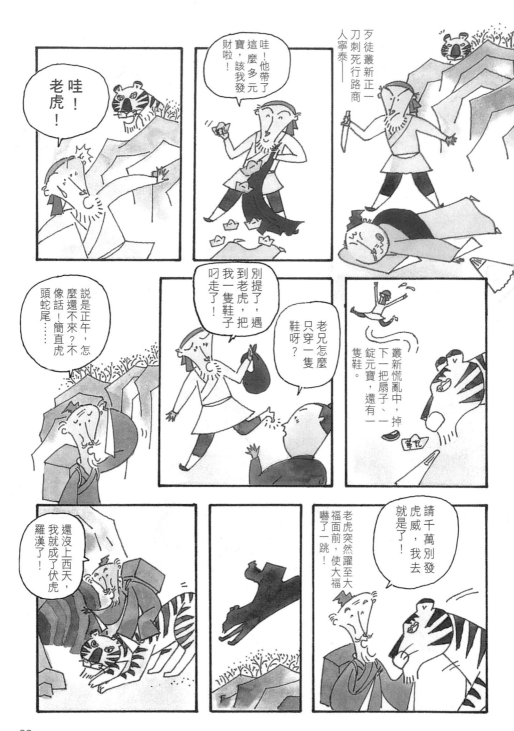

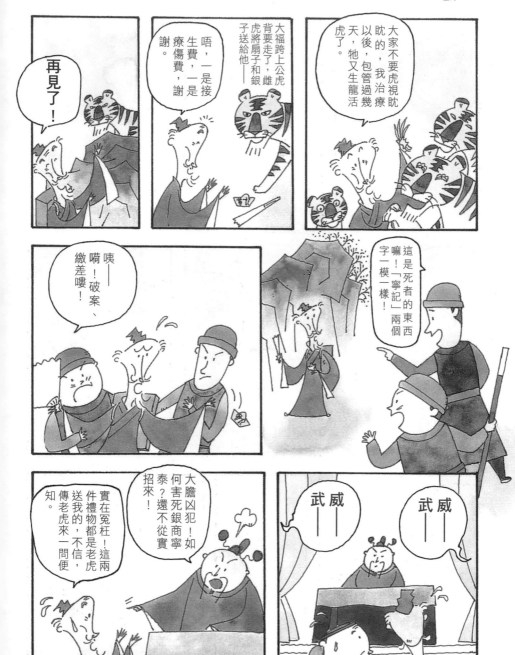

再見了！

唔，一是接生費，一是接療傷費，謝。

大福跨上公虎背要走了，雌虎將扇子和銀子送給他——

大家不要虎視眈眈的，我治療以後，包管過幾天，牠又生龍活虎了。

咦——嗬！破案、繳差嘍！

這是死者的東西嘛！「寧記」兩個字一模一樣！

大膽凶犯！如何害死銀商寧泰？還不從實招來！

實在冤枉！這兩件禮物都是老虎送我的，不信，傳老虎來一問便知。

武威——

武威——

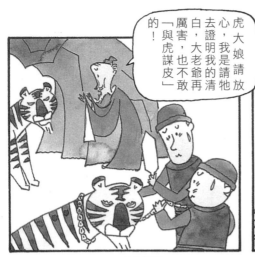

虎大娘請放心，我是請牠去證明我的清白，大老爺再厲害，也不敢再「與虎謀皮」的！

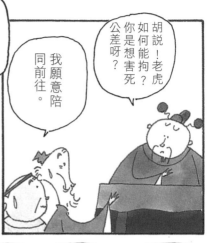

胡說！老虎如何能拘？你是想害死公差呀？

我願意陪同前往。

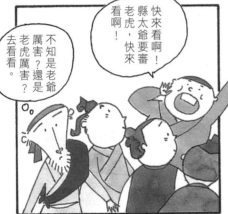

不知是老爺厲害？還是老虎厲害？去看看。

快來看啊！縣太爺要審老虎，快來看啊！

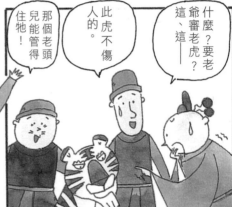

什麼？這、這——要老爺審老虎？

此虎不傷人的。

那個老頭兒能管得住牠！

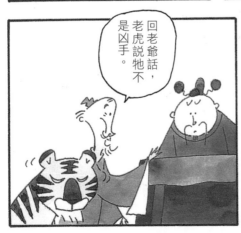

回老爺話，老虎說牠不是凶手。

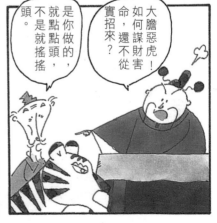

大膽惡虎！如何謀財害命，還不從實招來？

是你做的，就點點頭，不是就搖搖頭。

85

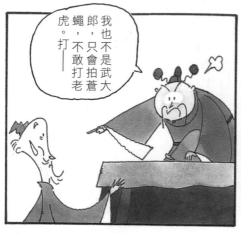

我也不是武大郎，只會拍蒼蠅，不敢打老虎。打——

老爺，這老虎千萬打不得，您又不是武松。

不動大刑，諒你不招。來，重責四十大板！

咦？牠叼來一隻鞋子！

看呀！又來了一隻老虎！

叢新想自人群中溜走，不料公虎一下子竄跳起來，直奔叢新。

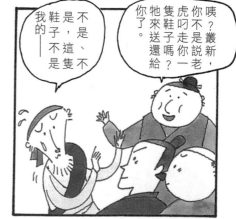

咦？叢新老，你不是說一隻老虎叼走你一隻鞋子嗎？牠來送還給你了。

不是、不是這隻鞋子，不是我的——

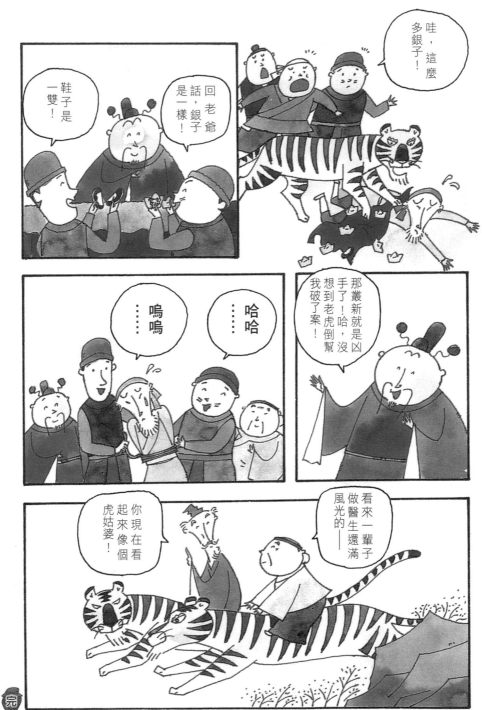

87

婢作夫人說荷珠

在民國六十九年，為第一屆實驗劇展打開局面的舞台劇《荷珠新配》，是初期「蘭陵劇坊」的代表作；直到現在，仍然不時有劇團演出此劇，足以證明這齣笑料十足的戲，在劇場中經得起考驗。只是，《荷珠新配》是取材自京劇《荷珠配》，而大陸作家老舍，在1962年，也曾根據川劇版的本劇改編成六場話劇一事，恐怕知道的人就不多了。

事實上，川劇版和京劇版的《荷珠配》，情節上已小有出入；而金士傑改編的《荷珠新配》，與老舍所改編的更是大相逕庭。我們看到「蘭陵」演出的本劇，是已然將原架構顛覆了的。不僅是古代變成現代，連主要「動作」，也從荷珠冒名頂替狀元夫人，

改成酒女冒充巨室千金。所以這四個以荷珠丫頭為主軸的劇本，在面貌上已然是風情各異了。使人好奇的是，這齣「婢充夫人」的傳統劇曲，何以如此深受觀眾青睞？

這個故事，原始出自於《珠衲記》傳奇，作者為何許人已不可考。但相傳曾經過玉茗堂主人湯顯祖的批改，則此劇應該是明萬曆、或稍早時期的作品。原來的情節很複雜，述書生買鯉魚放生，卻不知魚是小龍；小龍為了報恩，則將一件藏有明珠的衲衣，給了書生的未婚妻。俟書生被嫌貧的岳父所逐時，未婚妻乃命丫鬟荷珠於夜間，將藏有明珠之衲衣贈給書生。（丫鬟名荷珠，或有「荷珠而往」之意）之後，書生中狀元，小姐投水，荷珠冒充小姐成了狀元夫人。；直到遇見趙旺，才拆穿西洋鏡，引發一連串笑料，成為全劇的頂點。而目前各劇種所搬演的，大部分也都是後半部的場子。大家對荷珠與趙旺之間的糾葛皆耳熟能詳，而對整齣戲的來龍去脈，可能就不甚了。加以全劇角色，除了一個小生、一個小旦以外，其餘大都是丑角應行，或其他行當亦作丑角化表演，因之在舞台上的逗趣，是很受歡迎的。

此間觀眾對《荷珠新配》可說已很熟稔了，現在且回顧一下傳統的荷珠丫頭吧，看看她在「執壺賣笑」以外的命運又是如何。

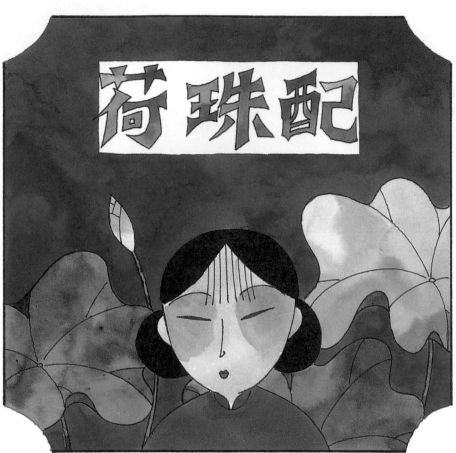

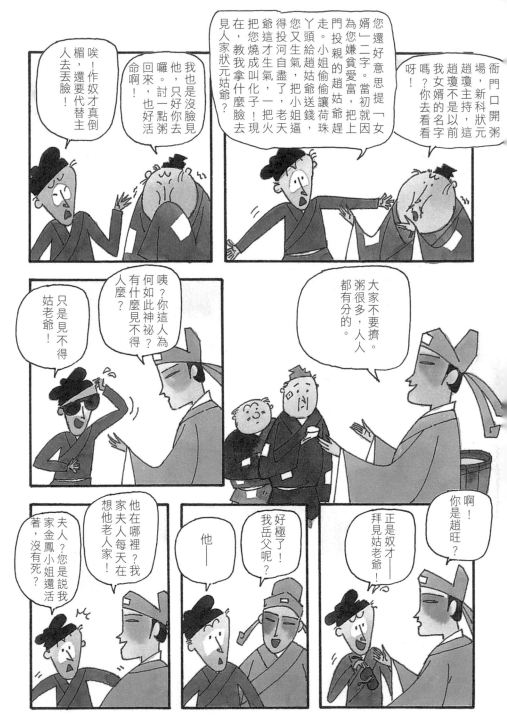

衙門口開粥場，新科狀元趙瓊，主持這趙瓊不是以前我女婿的名字嗎？你去看看呀！

您還好意思提「女婿」二字。當初就因為您嫌貧愛富，把上門投親的趙姑爺趕走。小姐偷偷讓荷珠丫頭給趙姑爺送錢，您又生氣，把小姐逼得投河自盡了，老天爺這才把您燒成叫化子！現在，教我拿什麼臉去見人家狀元姑爺？

唉！作奴才真倒楣，還要代替主人去丟臉！

我也是沒臉見他，只好你去討一點粥回來，也好活命啊！

咦？你這人為何如此神祕？有什麼見不得人麼？

只是見不得姑老爺！

大家不要擠。粥很多，人人都有分的。

夫人？您是說我家金鳳小姐還活著，沒有死？

他在哪裡？我家夫人每天在想他老人家！

他——

好極了！我岳父呢？

正是奴才——拜見姑老爺！

啊！你是趙旺？

……苦命小姐當夫人，有福水鬼作丫頭

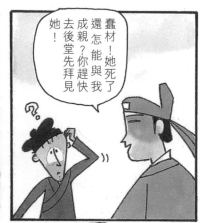

蠢材！她死了還怎能與我成親？你趕快去後堂先拜見她！

珠！

什麼夫人！她是丫頭荷

糟！他是知道我底細的趙旺，這下慘了，我這夫人要丟人了！

珠什麼珠？是公豬、母豬、豬公、豬哥、豬頭三、豬八戒還是豬哥亮？一早見烏鴉，真是諸事不宜！你還不快滾蛋！

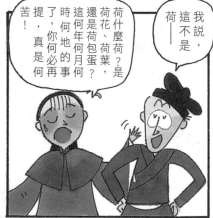

罷了，起來吧！

奴才叩見夫人。

我說，這不是荷——

荷什麼荷？是荷花、荷葉、荷包蛋？還是這何年何月何時何地的事，你何必再提了，真是苦！

我只說一個「何」字，她為何——好，我說你是哪個珠——

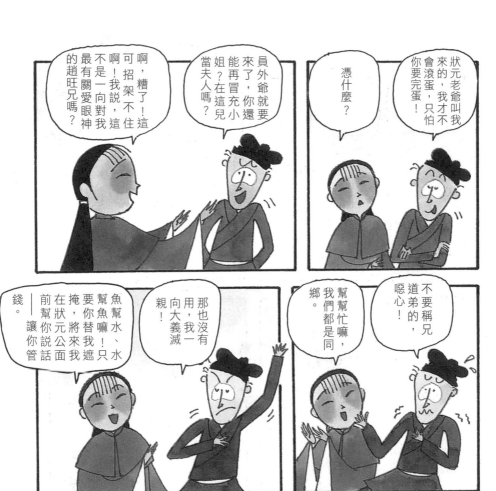

狀元老爺叫我
來的，我才不
會滾蛋，只怕
你要完蛋！

憑什麼？

員外爺就要
來了，你還
能再冒充小
姐？在這兒
當夫人嗎？

啊，糟了！這
可招架不住
啊！我說，這
不是一向對我
最有關愛眼神
的趙旺兄嗎？

魚幫水、水
幫魚嘛！只
要你替我遮
掩，將來我
幫你在狀
元公面前幫
你說話，讓你管
錢。——

那也沒有用，我一
向大義滅
親！

噁心！

不要稱兄
道弟的，
我們都是同
鄉。

幫幫忙嘛，
我們都是同
鄉。

唔，這個條
件還不錯，
那——夫人
就夫人吧！

只要員外肯叫
我一聲金鳳
兒，那就大家
樂，天下太平
了！

員外現在餓昏
了頭，只要給
他一碗蚵仔麵
線，什麼他都
願意叫的！

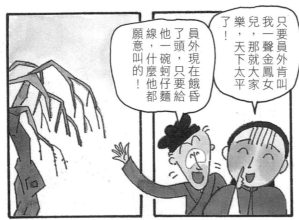

93

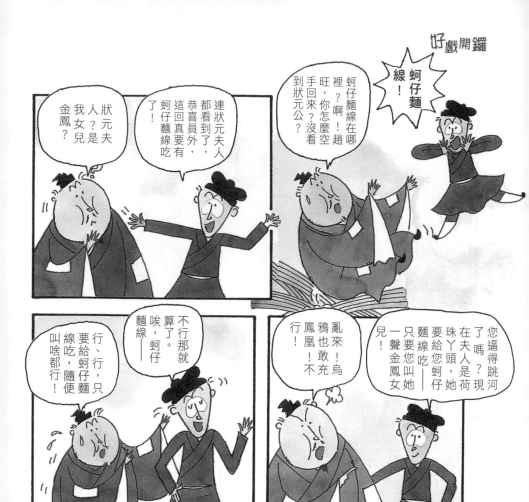

好戲開鑼

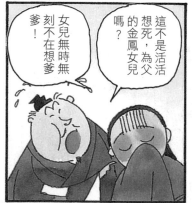

94

要好一點的，快去！

要蚵仔麵線。

趙旺，快去為岳父大人買一身體面的衣服來。

為父無時無刻不在想蚵仔麵線。

有、有，非但高中了，而且還有人冒了小姐之名，和姑爺成了親。

你不要害怕，我不曾死那日落水，如今被人救起，說趙姑爺高中了，可有此事？

小姐？打鬼、打鬼……

你可是我家書僮趙旺？

爹爹！

趙旺，蚵仔麵線可曾買到？

啊，鳳女兒，你是金是真的？想死為父了！

真是大膽，還不快與我們引路去見他！

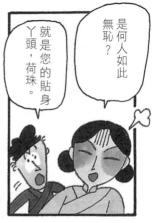

是何人如此無恥？

就是您的貼身丫頭，荷珠。

95

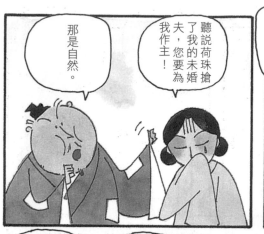

那是自然。

我作主！夫，您要為

聽說荷珠搶了我的未婚

那您還要不要蚵仔麵線了？

當初我不該逼女兒去尋短見，現在女兒平安回來，我什麼都不要了，只要女兒！

她不是投河自盡了嗎？

她活了，我不就死了嗎？

金鳳小姐回來了，人家才是真的夫人！

被人救起來，她又活了！

為什麼？

夫人叫不得了，還是荷珠吧！

你亂叫什麼？要叫夫人！

荷珠荷珠荷珠荷珠

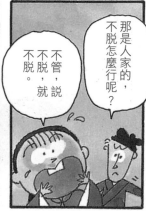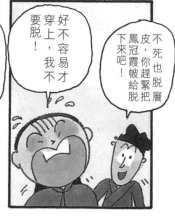

是，小姐，您這就脫，我恭喜二度為人！

大膽丫頭！還不與我脫了下來！

那是人家的，不脫怎麼行呢？

不脫，就說不管，不脫。

好不容易才穿上，我不要脫！

不死也脫層皮，你趕緊把鳳冠霞帔給脫下來吧！

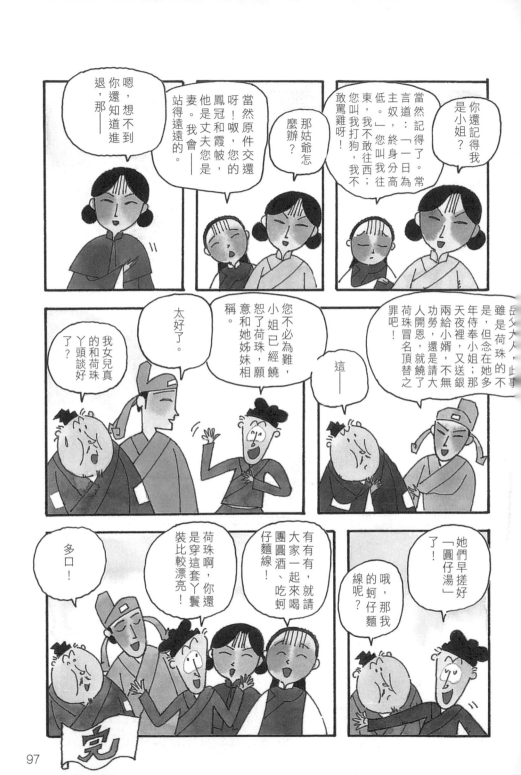

你還記得我是小姐？

當然記得了。常言道：「一日為主奴，終身分高低。」您叫我往東，我不敢往西；您叫我打狗，我不敢罵雞呀！

那姑爺怎麼辦？

當然原件交還呀！啊，您的鳳冠和霞帔，他是丈夫您是妻。我會──站得遠遠的。

嗯，那──你還想不到退，進知道

岳父大人，此事雖是荷珠的不是，但念在她多年侍奉小姐；又送荷珠冒名頂替之罪吧！兩給銀那天夜裡，還請大人開恩，不無功勞，就饒了荷珠小姐，

這──

您不必為難，小姐已經饒恕了荷珠，願意和她姊妹相稱。

太好了。

我女兒真的和荷珠丫頭談好了？

她們早搓好「圓仔湯」了！

哦，那我蚵仔麵線的呢？

有有有，就請大家一起來喝團圓酒、吃蚵仔麵線！

荷珠啊，你還是穿這套丫鬟裝比較漂亮！

多口！

兇

《牡丹亭》已領風騷四百年

《牡丹亭》又名《還魂記》，是明朝劇作家湯顯祖的「臨川四夢」中，最馳名的作品。自明萬曆二十六年（西元1598年）問世以來，即深受觀眾歡迎。其中〈遊園〉、〈驚夢〉、〈拾畫〉、〈尋夢〉許多齣戲中的曲子，迄今仍傳唱不衰，在劇壇領風騷已近四個世紀了。

這齣戲之如此盛行，是有其理由的。故事之纏綿、人物之可愛、音樂之動聽，在在都對觀眾具有吸引力；特別是詞藻之絢麗華美，更使人吟之齒頰留香、心魂俱醉。如「良辰美景奈何天，賞心樂事誰家院」；如「一生兒愛好是天然，恰三春好處無人見」；如「則為你如花美眷、似水流年，是答兒閑尋遍，在幽閨自憐」；又如「梅樹邊

這般花花草草由人戀，生生死死隨人願，便酸酸楚楚無人怨」⋯⋯等深情款款的曲詞，不知打動了多少人的心弦。曹雪芹在《紅樓夢》中，寫林黛玉聽到這些曲子，如醉如癡的神情，正是幾百年來《牡丹亭》的觀眾和讀者之最佳寫照。

全部《牡丹亭》，始於〈標目〉，終於〈圓駕〉，共有五十五齣（「齣」或稱「折」，有如現代劇之「場」或「幕」），如果要窺全豹，那就等於看一部數十集的連續劇，不是容易的事。所以其中許多備受觀眾歡迎的「折子」，就常被挑選出來單演，成為愛好者百看不厭的選場。如〈遊園〉、〈驚夢〉，如〈寫真〉、〈尋夢〉，如〈拾畫〉、〈教畫〉等都是。另外一齣〈鬧塾〉（單獨演出時，又叫〈春香鬧學〉）也相當流行，是一折師生之間諧趣的小喜劇。全場只有三個角色，小姐杜麗娘的端莊、老師陳最良的冬烘，以及丫鬟春香的慧黠，使得全劇興味盎然，絕無冷場，所以連京劇團也常演出，成為花旦的搶手戲。

整部《牡丹亭》，女主角自是為情離魂的杜麗娘，但在〈鬧塾〉中，卻是春香的天下。她活躍全場、刁鑽麻利，相形之下，杜麗娘反成了陪襯，陳最良則更是被作弄的對象，師道尊嚴盡失。

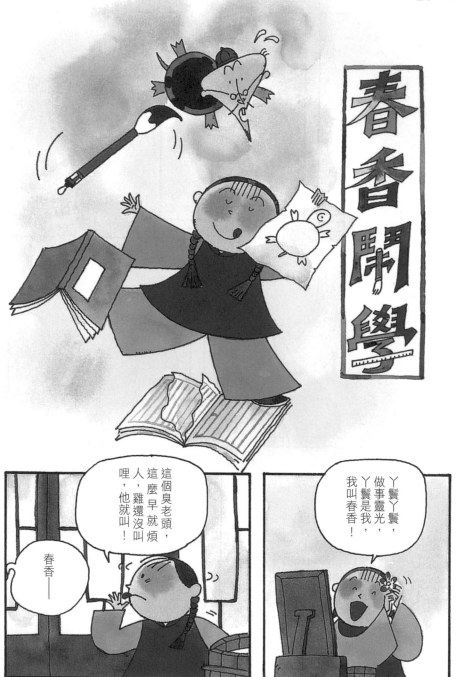

春香鬧學

春香—— 春香—— 泡茶來！

臭老頭每天這麼早就到學堂來發神經，就是想讓老爺看到他起得早、誇他勤快，好多拿銀子！

嗯？好像是東家家的聲音？趕快——

子曰：「非禮勿視、非禮勿聽、非禮勿言……」

非禮勿動！哈哈，陳老夫子這麼早就在用功了，欽佩、欽佩！

豈敢、豈敢！聖人云：「一生之計在於勤，一日之計在於晨」啊！

唔，老夫子不僅言教，而且身教，真乃名師也！

我不敢稱名師，不過令嫒麗娘倒真是高足，蘭心蕙質，不愧大家閨秀也！

馬屁精！

哈……

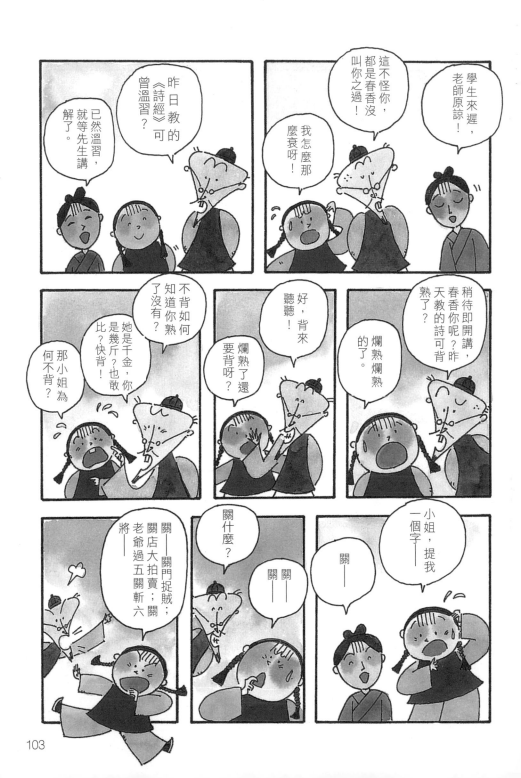

103

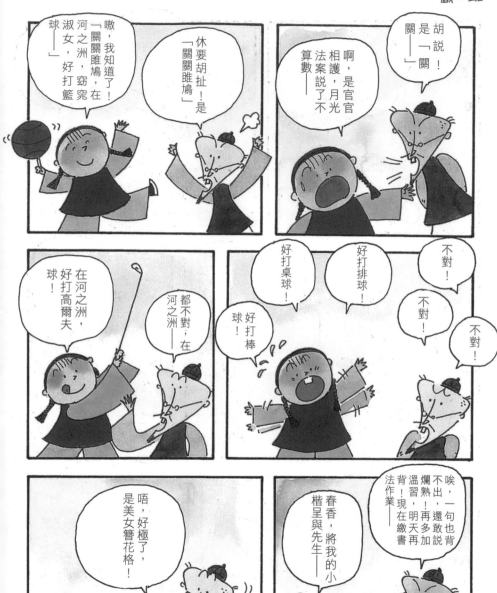

※出恭：排泄糞便。

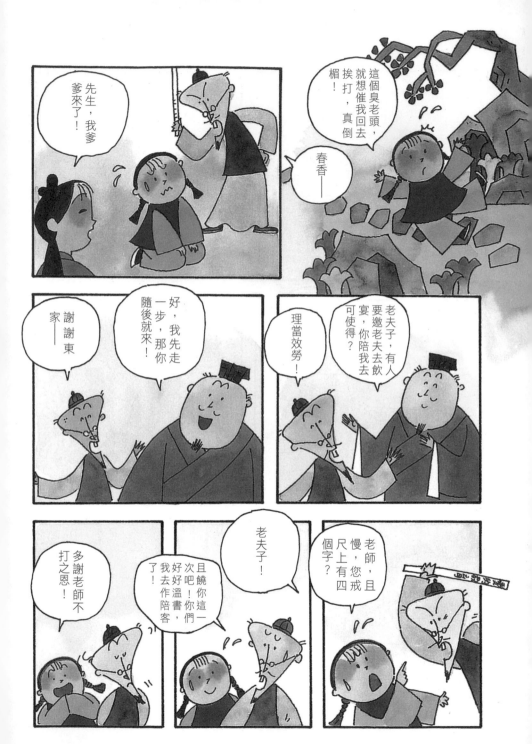

106

春香，不得無禮。

哼！

好是好，就怕先生不開心。

不消就不消！小姐，那邊有座大花園，我們去耍子，我們去遊園吧！好不好？

不消！

送先生——

嘻……

嘻……

他現在開心得很——

鍾馗可以會見包青天嗎？

在傳統戲曲的人物中，有許多面目猙獰、造型怪異，然而卻心地善良、嫉惡如仇的角色；其中知名度被各劇種炒得最高的兩個人，就是終南山的鍾進士（名馗）和開封府的包青天（名拯）。

這兩個人都是文官，由於他們秉性耿直，正義感強烈，或在生前懲壞人，或在死後除惡鬼，不畏強梁的剛正精神，使得人人敬愛。因而雖然他們面貌不是眉清目秀，卻是後世人們所尊崇的公務員典型；和一些面善心惡的偽君子比起來，形象實在可愛多了。

就是這種英雄崇拜的心理，使得包公和鍾馗題材的戲劇廣受歡迎，愈演愈盛。為了使故事豐富，有時難免會把許多本不屬於他們行誼的素材，也寫成他們的戲。這在創作

的邏輯上來講，亦是無可厚非的。不過，這兩個人物都於史有徵：鍾馗生於唐朝，包拯生於宋代，歷史的因素卻不能不顧慮。說包青天夢中會到前朝的鍾進士是可以理解的；反之，就是笑話了。寫劇本的人一疏忽，觀眾指斥的聲音就會出現——人們不能容忍他們心目中的偶像，被渲染成有瑕疵或可議論的角色。

包青天管人間不平的事，所以戲碼甚多。鍾馗捉鬼的故事也不少，但人們最感興趣的，是他在死後仍然為妹子主持婚禮的一齣《鍾馗嫁妹》。

這是清朝初年名劇作家張大復所撰的《天下樂》傳奇中的一折。描寫鍾馗死後，感激好友杜平掩埋屍骨之恩，黃夜率同鬼卒返家，親自護送其妹至杜府完成花燭的片段。

《嫁妹》這折戲，至今仍留傳在各劇種舞台上，技法上仍以崑曲的路數為主。大陸河北梆子名演員裴艷玲女士，兩度來台灣都曾演出此劇，可見其受歡迎之程度。而她在《嫁妹》那一場的表演，亦是唱崑曲而非梆子。原因即在崑劇處理這折戲之表演程式，載歌載舞，亦喜亦悲，已近於盡善盡美的境界，所以各劇種皆奉為圭臬，不妄作變更。

《鍾馗嫁妹》是一齣藝術性頗強的傳統戲曲，尤其富於東方色彩。這齣難度極高的戲並未失傳，京劇武淨或大武生，大都會演《嫁妹》，能演這齣戲的人，至少有十人左右。

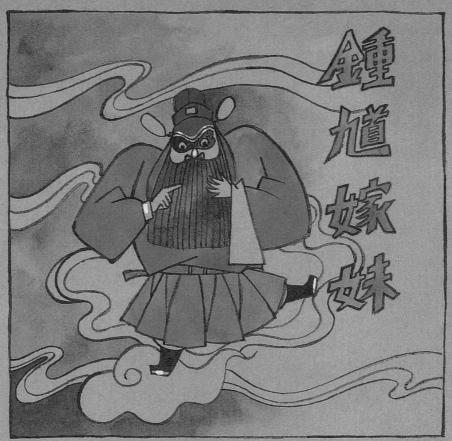

鍾馗嫁妹

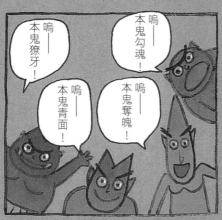

嗚——
本鬼獠牙！

嗚——
本鬼勾魂！

嗚——
本鬼青面！

嗚——
本鬼奪魄！

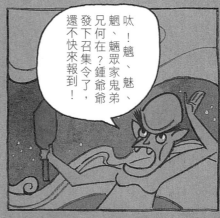

吠！魑、魅、魍、魎眾家鬼弟兄何在？鍾爺爺發下召集令了，還不快來報到！

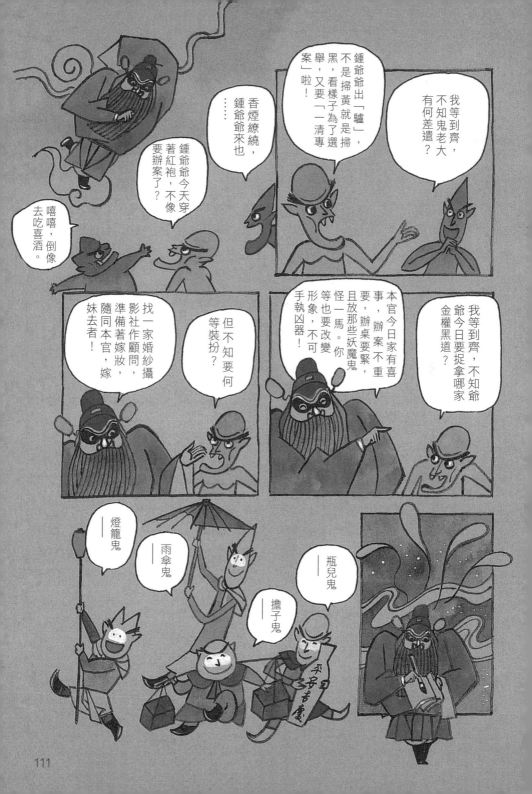

香煙繚繞，
鍾爺爺來也
……

鍾爺爺出「蠱」，
不是掃黃就是掃
黑，看樣子為了選
舉，又要「一清專
案」啦！

我等到齊，
不知鬼老大
有何差遣？

鍾爺爺今天穿
著紅袍，不像
要辦案了？

嘻嘻，倒像
去吃喜酒。

找一家婚紗攝
影社作顧問，
準備著嫁妝，
隨同本官，嫁
妹去者！

但不知要何
等裝扮？

本官今日家有喜
事，辦案不重
要，辦桌要緊，
且放那些妖魔鬼
怪一馬。你
等也要改變
形象，不可
手執凶器！

我等到齊，不知爺
爺今日要捉拿哪家
金權黑道？

燈籠鬼

雨傘鬼

瓶兒鬼

擔子鬼

好戲開鑼

來也！

還有驢伕鬼哪裡？

好！直奔終南山俺家故里去者——

已經齊備待命啦！

啟爺爺，迎親儀仗

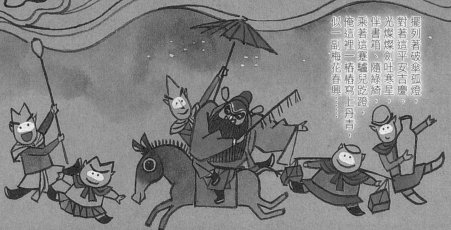

擺列著破傘孤燈，對著這平安吉慶。
光燦燦劍吐寒星，伴書箱、隨綠綺，
乘著這蹇驢兒趷蹬，俺這裡一椿椿寫上丹青，
似一副梅花春興……

趁著這月色微明，曲曲彎彎踏遍了荒蕪徑，
又只見門庭冷落倍傷情。

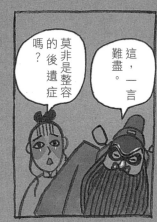

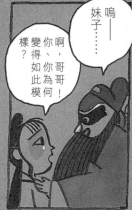

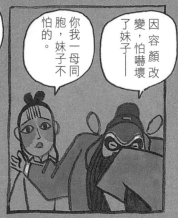

咳！
妹子呵

想當初自離門庭
到中途瘟妖作症
一路裡寒熱懨懨
誤入在陰山鬼徑……

改變了容顏赴帝京，
因此上殿試把君驚，
將俺來罷黜功名！

一時憤怒——
後宰門捐軀
殞命……

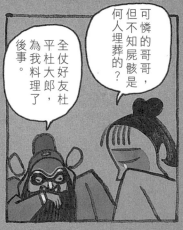

可憐的哥哥
但不知屍骸是
何人埋葬的？

全仗好友杜
平杜大郎
為我料理了
後事。

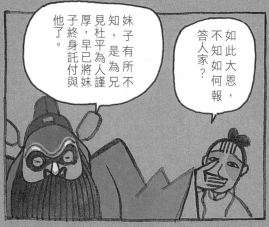

如此大恩，
不知如何報
答人家？

妹子有所不
知，是為兄
見杜平為人謹
厚，早已將妹
子終身託付與
他了。

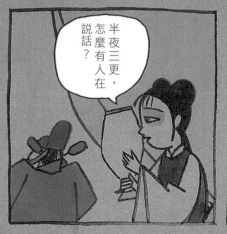

半夜三更，怎麼有人在說話？

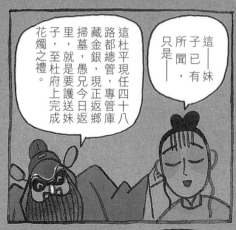

這——妹子已有所聞，只是——

這杜平現任四十八路都總管，專管庫藏金銀，現正返鄉掃墓，愚兄今日返子里，就是要護送妹子，至杜府上完成花燭之禮。

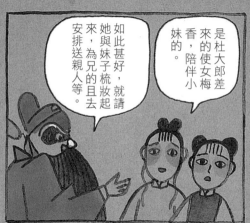

如此甚好，就請她與妹子梳妝起來，為兄的且去安排送親人等。

是杜大郎差來的使女梅香，陪伴小妹的。

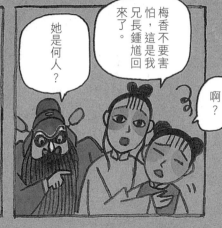

她是何人？

梅香不要害怕，這是我兄長鍾馗回來了。

啊？

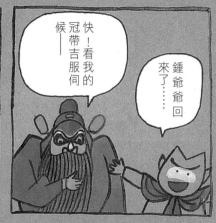

快！看我的冠帶吉服伺候——

鍾爺爺回來了……

115

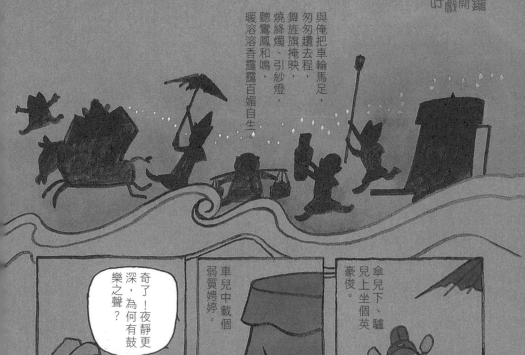

與俺把車輪馬足，
匆匆趁去程，
舞旌旗掩映，
燒絳燭、引紗燈，
聽鸞鳳和鳴，
暖溶溶香靄靄百媚自生。

傘兒下、驢兒上坐個英豪俊。

車兒中載個弱質娉婷。

奇了！夜靜更深，為何有鼓樂之聲？

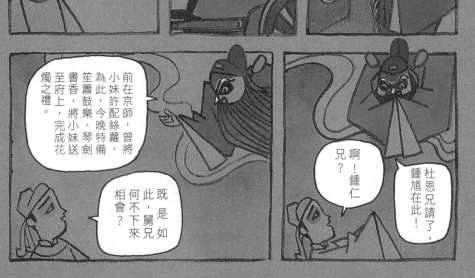

前在京師，曾將小妹許配絲蘿，為此，今晚特備笙簫鼓樂、琴劍書香，將小妹送至府上，完成花燭之禮。

既是如此，舅兄何不下來相會？

啊！鍾仁兄？

杜恩兄請了，鍾馗在此！

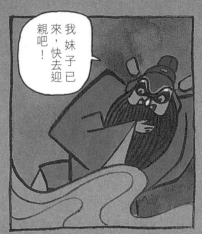

我妹子已來，快去迎親吧！

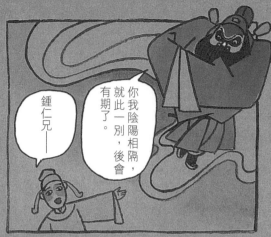

鍾仁兄——

你我陰陽相隔，就此一別，後會有期了。

哈哈……

妳也可以成為花木蘭

古樂府〈木蘭辭〉，是一首有人物、有情節，更有場景動作的敘事詩，天生就是改編劇本的好題材。明代著名文人徐文長，將發生在元朝末年四川女子韓保寧為避明玉珍之亂而改扮男裝、從軍七年的事實，結合〈木蘭辭〉，編成了《雌木蘭》的雜劇劇本。

從此，在舞台上就有了《木蘭從軍》的戲碼，而且不只一次被拍攝成電影（陳雲裳和梅熹，凌波和金漢，都演過男、女主角）。

京劇的《木蘭從軍》，在王瑤卿時代即演出過，但經過梅蘭芳的改編、加工演出後，愈發精采好看，在劇場中廣受歡迎。由於劇中花木蘭角色忽女忽男，要換好幾次裝扮，所以場次很多，演出時間加長，往往都分上、下集，要兩天才能演完全劇。現在則

經過改良設計，克服了改裝的難題，都是一次就演畢整個故事了。

梅蘭芳很喜歡這齣巾幗英雄的戲，不僅常常貼演，還灌了主要唱腔的唱片，以及拍攝了精采片段的紀錄電影。

關於花木蘭的故事，還有另一種說法，說她是隋煬帝時代的人。立功歸來，不願接受封贈，被煬帝發現她是女兒身，想要納她為妃子；木蘭不願，就自殺了。這使得煬帝很後悔，追封她為昭烈將軍……這是明人朱國楨所撰《湧幢小品》筆記中所載，和〈木蘭辭〉頗有距離，也不美，所以並不受人注目。觀眾喜愛花木蘭女中豪傑的形象，如果要穿插愛情故事，則希望男主角也是光明磊落的英雄人物，而不是像隋煬帝那樣的昏君！

在歷史上，花木蘭的事蹟並不可考；但在現代社會，各行各業中都有傑出的女性在工作、在奉獻。她們雖然不一定都穿戎裝，卻都具有花木蘭的精神，讓我們為現代的花木蘭們喝采、致敬！

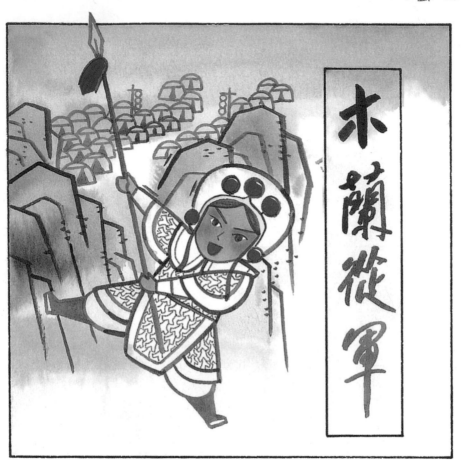

木蘭從軍

二姊，媽媽説老爸生病剛好，沒胃口，要我們去打獵。

唧唧復唧唧，木蘭當戶織……

120

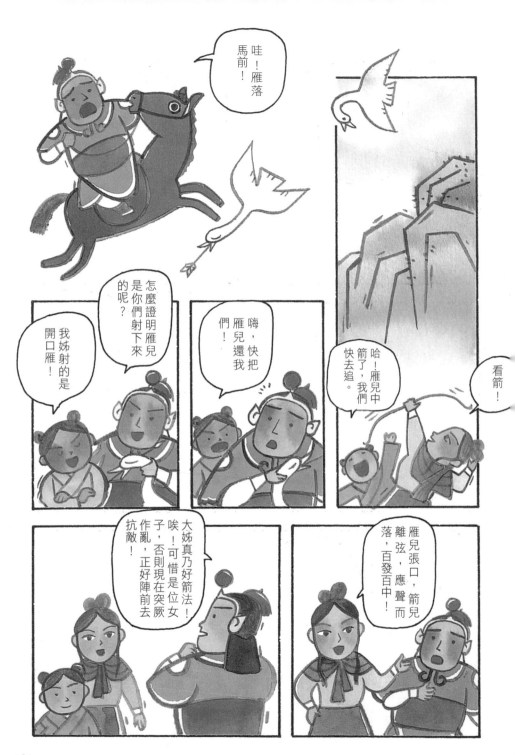

你雖然身有武藝，可惜不是男兒，如何去得？

爹娘，「阿爺無大兒，木蘭無長兄」，就讓我代替年老多病的父親去從軍吧！

怎麼？你偌大年紀，還要出征嗎？

軍書十二卷，卷卷有爺名啊！

戰場上，黃沙蔽日，廝殺慘烈。

我也可以扮成男子，和他們並肩作戰！我就不信不如他們。

妹妹這可使不得，軍中全是男人啊！

突厥大將豹子皮！殺——

本帥——賀廷玉！

千里赴戎機，關山渡若飛，朔氣傳金柝，寒光照鐵衣。

122

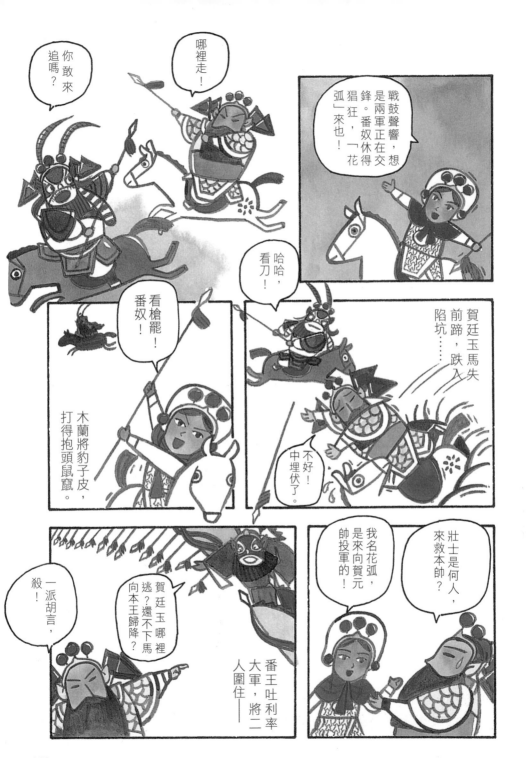

番王休要撒野，劉元度來也！

劉元度協同賀、花二人將打敗番王，三人敘話，覺得元度面熟，元度不覺——

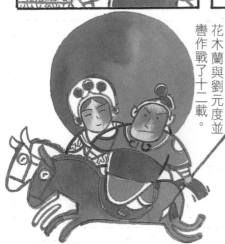

花木蘭與劉元度並轡作戰了十二載。

豈敢，劉將軍誇獎了。

末將劉元度，花壯士好神勇啊！

甥兒回營正是時候，見過花壯士！

也許是番兵從山間小路來偷襲，人馬之聲將宿鳥驚起！

宿鳥南飛，有些奇怪？

莫若今夜翻山，抄小路去偷營劫寨！

唉！兩軍對峙十二年了，簡直師老無功嘛！

124

賢弟所見甚是，我們去告知元帥，來個反偷襲！

哪裡走！

糟糕！乃是空營！趕緊撤退——

元度殺死番王！

看箭！

多謝賢弟好箭法，射倒了他的能行馬。

能行馬算什麼？我還能射開口雁哩！

啊？開口雁？

糟！我怎麼說溜嘴啦！

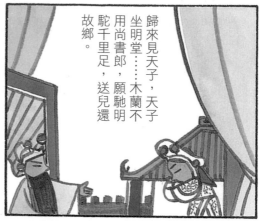

歸來見天子，天子坐明堂……木蘭不用尚書郎，願馳明駝千里足，送兒還故鄉。

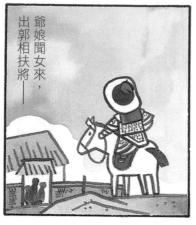

爺娘聞女來，出郭相扶將——

阿姊聞妹來，當戶理紅妝——

小弟聞姊來，磨刀霍霍向豬羊。

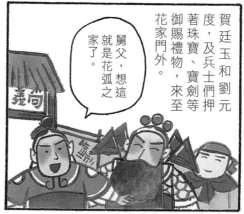

賀廷玉和劉元度，及兵士們押著珠寶、寶劍等御賜禮物，來至花家門外。

舅父，想這就是花弧之家了。

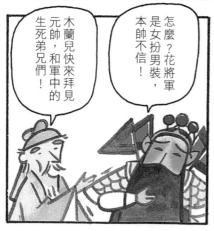

木蘭兒快來拜見元帥，和軍中的生死弟兄們！

怎麼？花將軍是女扮男裝，本帥不信！

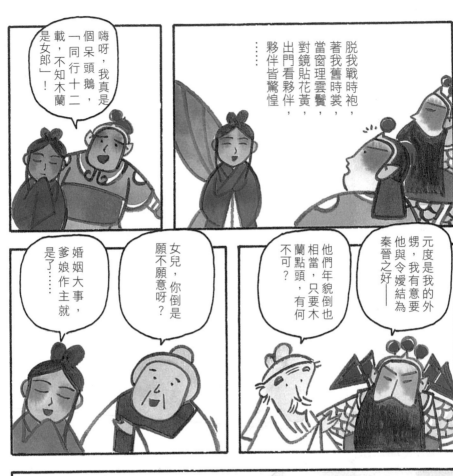

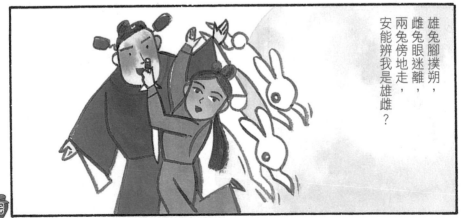

楊四郎的鬱卒

戲，和人一樣，有幸與不幸。有時候，倒楣的人會無端坐牢、送命；倒楣的戲，好端端的就被禁了。

像《四郎探母》這齣提倡孝道的好戲，在海峽兩岸敵對的時代，就曾經有許多年不見天日。台上不准演、台下不准唱，第十九版的《大戲考》上，開了許多小窗戶，被挖掉的正是「楊延輝坐宮院自思自嘆⋯⋯」那些膾炙人口的唱詞。大陸不准唱這齣戲，是批鬥投降主義，「裡通外國」，那還得了？台灣的罪名則可能是思鄉──人在寶島了，居然還想想回去探母？不准演，禁！

到底台灣是復興中華文化基地，終於在給楊延輝「帶罪立功」的機會後，率先將這

128

齣戲開禁了。不過加了武生飾演的岳勝，加了大開打的新版《四郎探母》，因為冗長而又蛇足，並不受人歡迎，所以演不多久，就又還原成本色了。觀眾仍然習慣傳統的《探母回令》，並不因為缺少武戲或花臉武生等角色而覺得遺憾。

大陸是在「文革」以後，才讓楊四郎這一人物在舞台上「平反」的。不過，儘管廣大人民非常喜聞樂見這齣睽別數十年的好戲，可是某些人的評論，對楊四郎在番邦當駙馬的「反革命」作為，仍是持保留態度的。

有一個劇種叫「上黨梆子」，對於楊四郎的投降變節亦是不能苟同，所以在《三關排宴》這齣傳統劇目中，為他安排了另一種命運，那就比京劇《四郎探母》嚴酷得多了。《三關排宴》的情節，是說遼邦蕭太后被楊家將打敗求和，佘太君在三關宴請遼邦君臣時，發現桃花公主（即京劇中的鐵鏡公主）的駙馬「木易」居然是自己失蹤十五年的兒子，於是痛責其叛國之罪，終使楊四郎羞恚自戕，以大悲劇收場⋯⋯

很少戲劇中的人物，像楊四郎這樣引起如此多的爭議。其實，他在《探母》這齣戲中，只是一個藉孺慕之情凸顯孝道的角色，用任何意識型態的框框去非難他，都是多餘而不近人情的。

129

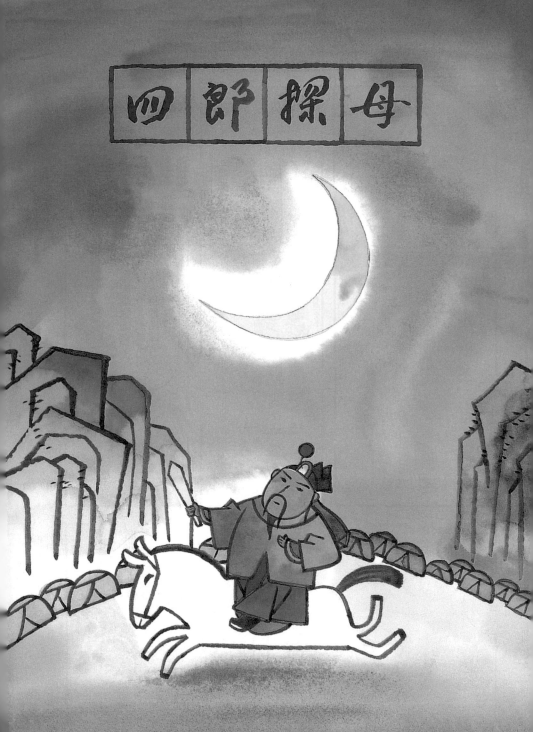

我本當與駙馬同去遊玩，怎奈他這幾日愁鎖眉尖！

「芍藥開、牡丹放，花紅一片；豔陽天、春光好，百鳥聲喧……」

海峽兩岸都三通了，我怎麼就不能回宋營去看看媽媽？

娘啊……

啊！明天就是Mother's Day!你想家啦？

那你為何愁眉不展？

五月 11日 星期六

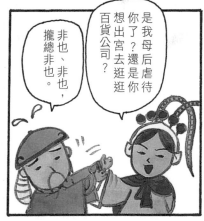

是我母后虐待你了？還是你想出宮去逛逛百貨公司？

非也、非也，攏總非也。

131

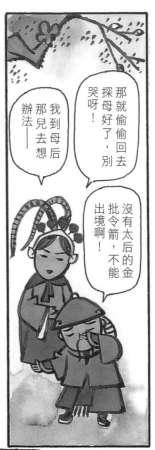

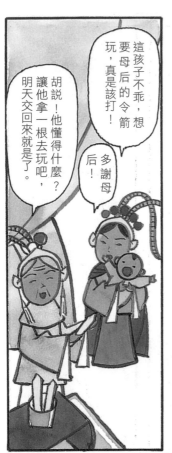

這孩子不乖，想要母后的令箭玩，真是該打！

胡說！他懂得什麼？讓他拿一根去玩吧，明天交回來就是了。

多謝母后！

哇……

咦？我的寶貝外孫為啥哭呀？

那就偷偷回去探母好了，別哭呀！

我到母后那兒去想辦法——

沒有太后的金批令箭，不能出境啊！

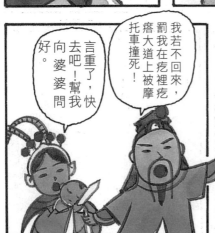

言重了，快去吧！幫我向婆婆問好。

我若不回來，罰我在疙裡疙瘩大道上被摩托車撞死！

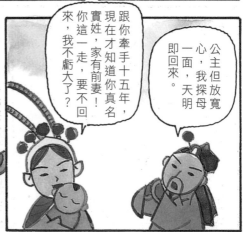

跟你牽手十五年，現在才知道你真名實姓，家有前妻！你這一走，要不回來，我不虧大了？

公主但放寬心，我探母一面，天明即回來。

132

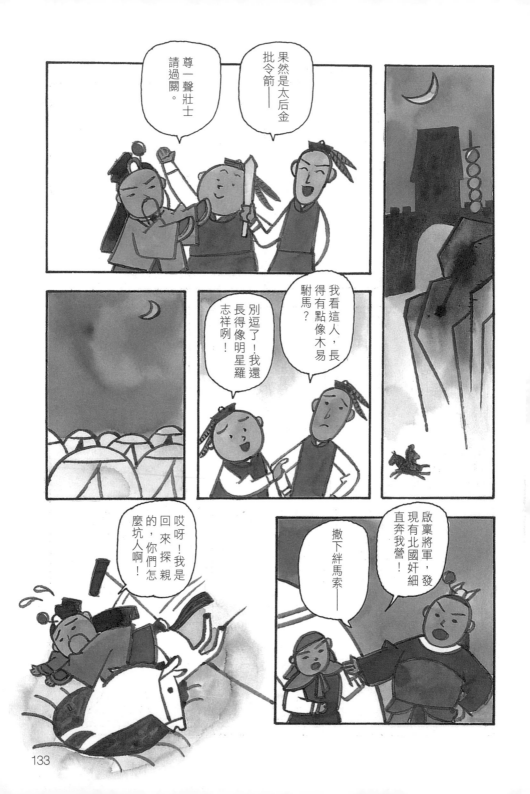

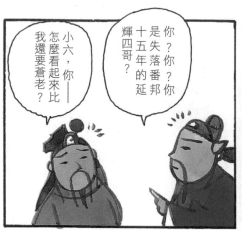

你？你？你是失落番邦十五年的延輝四哥？

小六，你——怎麼看起來比我還要蒼老？

啟稟元帥，孩兒拿住番邦奸細——

押上堂來！

這是你姪兒宗保，十四歲了。

叩見四伯父

且喜楊門有後，謝天謝地。小六，老媽呢？

四哥、四嫂和八妹、九妹也都來了——

唉！真是愧對老娘，也無顏見江東妻小。

娘，是失落番邦十五年的四哥回來看您啦！

啊？延輝兒回來了？延輝——

娘！娘！老娘啊……

134

延輝、四郎、老公——

怎麼？四哥又結婚了！真沒良心！四嫂一直在等你呢！

我兒的鬍鬚也長了。這些年在番邦過得還好嗎？

噢！老娘的頭髮全都白了啊……

蕭后待兒恩如海，鐵鏡公主配和諧……

公主可賢慧否？

公主十分賢慧，要兒問候您老人家，她並已為兒生下一子——

還沒有三通，怎麼敢亂寫信？

人不回來，也不寫信！

楊延輝！你的良心給狗吃了！完全忘了糟糠之妻啦？

賢妻息怒，我原無意另娶，實是性命交關，不得已也！

135

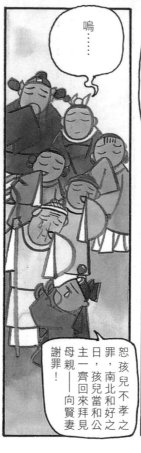
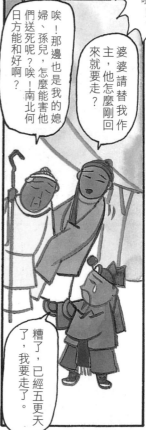

大膽木易！敢欺騙本后，推出去斬了！

阿娘，您就饒了他吧！殺了他，您就沒有女婿了！

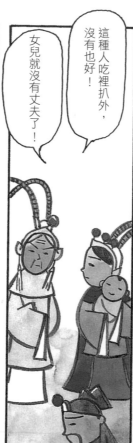

這種人吃裡扒外，沒有也好！

女兒就沒有丈夫了！

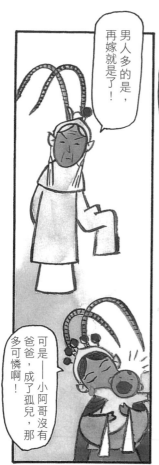

男人多的是，再嫁就是了！

可是——小阿哥沒有爸爸，成了孤兒，那多可憐啊！

好啦、好啦！別又弄苦肉計了！看在阿哥的分上饒了你們，下次再犯，非斬不可！

戲曲小常識

什麼是「生、旦、淨、末、丑」？

「生、旦、淨、末、丑」指的是傳統戲劇的行當（演員專業分工的類別）。

「生」：是男子，又分老生、小生、武生等。

「旦」：是女子，又分正旦（青衣）、花旦、老旦、武旦、刀馬旦、彩旦（丑角）等。

「淨」：是花臉，又分正淨（銅錘花臉）、副淨（架子花臉）、武淨、毛淨等。

「末」：是元代雜劇裡扮演中年男子的角色，原本是男主角；現代京劇則角色與「生」合併，

「末」變成「二路（配角）老生」。

「丑」：是丑角，又分文丑、武丑、女丑。

「唱作念打」的意思是？

戲曲上指演員的四種基本功夫：唱工（歌唱的技藝）、做工（動作、表情和身段）、念白（戲中人的內心獨白或對話）、武打（舞蹈化的武打動作）。

什麼是「文武場」？

傳統戲劇的音樂伴奏又稱為「文武場」，由五到八人所組成。文場主要指的是管弦樂器，有各種

胡琴、月琴、小三弦、笛、笙、嗩吶等；武場主要指的是打擊樂器，有檀板和單皮鼓、鑼、鈸等。

何謂「四大名旦」？

一般是指京劇界四位傑出的旦角表演藝術家，包括梅蘭芳、荀慧生、程硯秋、尚小雲等人。他們是民國初年在京劇舞台上的熠熠明星，各自以獨特的風格、擅長的表演劇目，形成了四大流派，改變了老生唱主角的傳統，形成了旦角挑大梁的新局面。他們不但創造了京劇的鼎盛時代，並成為後學仿效的對象。

戲劇中的「過門」、「亮相」、「檢場」分別是什麼意思？

戲劇表演中，演唱中斷時只有樂隊單獨演奏，稱為「過門」，具有串場的作用。「亮相」則是演員於上、下場或一節舞蹈、武打完畢後，做一短暫停頓的靜止姿勢，藉以凸顯角色神態，加強戲劇效果。「檢場」為舞台上負責變換景幕、收拾道具的人員，亦作「撿場」。

什麼是「西皮、二黃」？

是中國戲曲的唱腔名稱。「西皮」，又稱「襄陽腔」或「北路」，明末清初，盛行於武漢一帶，因為湖北人稱唱詞為「皮」，他們把陝西傳來的腔調稱為「西皮」；西皮主要用來表現輕鬆愉快、活潑、激昂的情感。「二黃」，亦名「湖廣調」，起源說法紛歧，屬南方劇種，一般適於表現淒涼沉鬱的情感。「西皮、二黃」在京劇、漢戲、粵劇、徽劇被合稱為「皮黃」。

國家圖書館出版品預行編目（CIP）資料

好戲開鑼 / 貢敏文；陳維霖圖. -- 初版. -- 台
　　北市：幼獅, 2014.11
　　　　面；　公分. --（故事館；30）

　　ISBN 978-957-574-974-3（平裝）

　　1.京劇 2.漫畫

982.1　　　　　　　　　　　　103018173

・故事館030・

好戲開鑼

作　　　者＝貢　敏
繪　　　圖＝陳維霖
出 版 者＝幼獅文化事業股份有限公司
發 行 人＝李鍾桂
總 經 理＝王華金
總 編 輯＝劉淑華
主　　　編＝林泊瑜
編　　　輯＝周雅娣
美術編輯＝李祥銘
總 公 司＝(10045)台北市重慶南路1段66-1號3樓
電　　　話＝(02)2311-2832
傳　　　真＝(02)2311-5368
郵政劃撥＝00033368

門市
・松江展示中心：(10422)台北市松江路219號
　電話：(02)2502-5858轉734　傳真：(02)2503-6601
・苗栗育達店：36143苗栗縣造橋鄉談文村學府路168號（育達科技大學內）
　電話：(037)652-191　傳真：(037)652-251

印　　　刷＝祥新印刷股份有限公司　　　　幼獅樂讀網
定　　　價＝250元　　　　　　　　　　　http://www.youth.com.tw
港　　　幣＝83元　　　　　　　　　　　 e-mail:customer@youth.com.tw
初　　　版＝2014.11
書　　　號＝985014

廣　告　回　信
台北郵局登記證
台北廣字第942號

請直接投郵　免貼郵票

10045　台北市重慶南路一段66-1號3樓

幼獅文化事業股份有限公司

..

請沿虛線對折寄回

客服專線：02-23112832分機208　傳真：02-23115368

e-mail：customer@youth.com.tw

幼獅樂讀網http：//www.youth.com.tw